YING BI SHU FA JIAO DIAN

硬笔书法教典

楷书

宗宏亮 著

U0127190

浙江人民美术出版社

图书在版编目（ＣＩＰ）数据

硬笔书法教典．楷书 ／ 宗宏亮著．－－ 杭州 ：浙江
人民美术出版社，2020.10
　ISBN 978－7－5340－6444－9

　Ⅰ．①硬… Ⅱ．①宗… Ⅲ．①钢笔字－楷书－硬笔书
法－教材 Ⅳ．①J292.12

　中国版本图书馆CIP数据核字(2017)第316685号

策划编辑：舒　晨
责任编辑：冯　玮
装帧设计：陈　书
责任校对：余雅汝
责任印制：陈柏荣

硬笔书法教典 楷书

宗宏亮 著

出版发行　浙江人民美术出版社
地　　址　杭州市体育场路 347 号
电　　话　0571-85105917
经　　销　全国各地新华书店
制　　版　杭州新海得宝图文制作有限公司
印　　刷　杭州捷派印务有限公司
开　　本　889mm×1194mm　1/16
印　　张　9.5
字　　数　200千字
版　　次　2020 年 10 月第 1 版
印　　次　2020 年 10 月第 1 次印刷
书　　号　ISBN 978-7-5340-6444-9
定　　价　28.00 元
如发现印装质量问题，影响阅读，请与出版社
营销部联系调换。

序

目前，随着电脑、手机的流行，广大青少年沉迷于此，传统的书法教育受到很大冲击。近年来国家教育部非常重视和关注这个问题，并多次下发文件，要求各地教育部门，切实加强青少年的书法教育，继承与弘扬中华民族优秀文化。

在落实《教育部关于中小学开展书法教育的意见》的过程中，编写教材是重要的一环。全国各地出版社已陆续出版了一些书法教材，今又见宗宏亮同志送来的一套《硬笔书法教典》的稿件，嘱为审视，并为之序。

在忙中拜读一通，此书特色，略述如下：

一、目前关于硬笔书法的书籍颇多，大多以字帖为主，很少有集结构原理、书法理论、范字于一体的，《硬笔书法教典》恰恰做到了这一点。

二、指向性和集中性是心理学中的两个概念。根据青少年的心理特征，从心理学的角度切入，指导读者学习书法，使教与学两心相印，融为一体，是此书的又一特色。

三、字帖部分配合国家中小学教材，选取生字、词组等内容，并由硬笔书法名家书写。这提高了此书的层次，并为读者提供了较好的临习范帖。

四、铅笔书写如何过渡到钢笔书写，这个过程中的一些细节，往往容易被忽视，此书作了简明扼要的阐述。

五、《硬笔书法教典》较全面、系统、详细。从书写环境、钢笔构造、钢笔选择、钢笔使用保养，基本笔画的写法等方面入手，对独体字、合体字的结构原理和变化规律逐个进行剖析，其书法理论和技法讲得深入浅出、通俗易懂。所以此书不仅仅适合青少年学习，成年人读之同样会得益匪浅，亦可将其当作成年人和老年人的自学教材使用。

六、把字写好、写快、写正确，这是实用性；把字写漂亮、写出个性、写出韵味、写出风格，这是艺术性。实用性与艺术性的有机结合，不正是我们努力学习书法的共同方向、共同目标？

相信此书的出版，会对写字教育和书法艺术的传承发展起到积极的推动作用。

刘江

中国美术学院教授
西泠印社执行社长

目　录

楷书概念 / 1

楷书简史 / 2

钢笔楷书 / 5

书法学习与儿童心理特征 / 6

铅笔字如何过渡到钢笔字 / 7

钢笔书写的基本常识和要求 / 9

一、钢笔的构造和特点 / 9

二、钢笔的选择 / 9

三、钢笔的握法 / 10

四、书写环境的选择 / 11

五、正确的书写姿势 / 12

六、米字格、田字格、方格的应用 / 13

楷书的基本笔画 / 15

一、点的写法 / 15

二、横的写法 / 16

三、竖的写法 / 17

四、撇的写法 / 17

五、捺的写法 / 18

六、钩的写法 / 19

七、提的写法 / 21

八、折的写法 / 21

笔画书写顺序 / 23

运笔方法 / 24

一、提笔 / 24

二、按笔 / 24

三、顿笔 / 24

四、挫笔 / 24

楷书结构形式 / 25

一、独体字书写要领 / 26

二、合体字书写要领 / 37

1.左右结构 / 37

2.左中右结构 / 62

3.上下结构 / 66

4.上中下结构 / 70

5.半包围结构 / 73

6.三包围结构 / 76

7.全包围结构 / 77

8.品字结构(正品、倒品）/ 78

钢笔楷书与历代碑帖的借鉴 / 80

楷书钢笔字帖 / 83

历代经典碑帖精选 / 143

楷书概念

　　楷书也叫正楷、真书、正书，是从隶书逐渐演变而来，字更趋简化，横平竖直，古时，又叫"楷隶"，也称"今隶"。

　　楷书可分为正楷、行楷、魏碑三大类。正楷，形体方正，结构严谨，笔画规范，疏密有致，法度森严，字形完美，是书体之楷模；行楷是楷书吸收了行书的用笔灵活流畅、结体自然活泼的特点而形成的；魏碑，即南北朝时期的楷书。

　　楷书始于汉末魏初，历经两晋南北朝，由隋至唐，不断发展、完美、成熟，并到了巅峰时期。人们平时泛指的楷书，大多指唐楷。唐楷对后世影响极为深远，一直流行到现在，成为当今普及的书写范体。

　　明朝著名学者丰坊竭力主张"学书须先楷法，作字必先大字"，"八岁即学大字，以颜为法"，认为"楷书既成，乃纵为行书。行书既成，乃纵为草书"。这种说法不无道理。因为楷书经过历代锤炼，已经形成一种严谨固定的法则和模式，笔画标准严格，能给初学者明确直观的印象。加之楷书对于结构的准确度要求最高，笔画的种类最多、最丰富，所以说，把楷书的学习作为练字的开端是一条最理想的途径。因为它一直是官方采用的正式书体，人们常说的"真、草、隶、篆"四体，楷书位居四体之首，所以掌握一定的楷书基础知识，对于学习任何一种书体都是大有益处的。

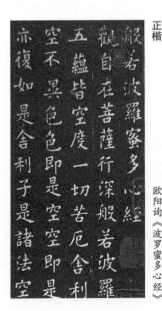

正楷

欧阳询《波罗蜜多心经》

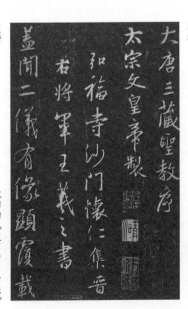

行楷

王羲之《圣教序》

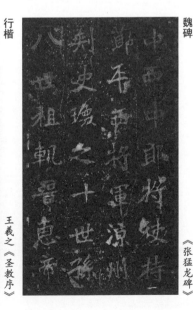

魏碑

《张猛龙碑》

楷书简史

楷书，传说是由东汉王次仲始行改革，首先提出楷法之说，后由蔡邕逐步完善。但后人亦称蔡的学生钟繇为楷法之祖。这里的出入，暂且不谈，让专家去考证。晋卫恒《四体书势》说："上谷王次仲善隶书，始为楷法。"王愔《文字志》说："王次仲始以古书方广少波势；建初（东汉章帝年号）中以隶草作楷法，字方八分，言有楷模。"唐李阳冰说："秦王次仲制八分，钟繇谓之章程书（即指隶）；钟繇善隶书，始为楷法。"据考证，现代所见到最早的楷书遗迹，有魏代钟繇的《宣示表》等，其《谷朗碑》字迹笔画已接近楷书。

钟繇，三国魏人，兼善各体，尤以楷书见长。他是开楷风之先的杰出书家，被奉为楷法之祖，与晋王羲之并称"钟王"，代表作为《宣示表》。

楷书到了两晋南北朝，原先半隶、半楷的书体，经过二王（王羲之、王献之父子）的变法，把古朴的书体变成娇美多姿的今体。人们通常只知王羲之以行书闻名于世，却不知他在楷书上的贡献也如此之大，不愧为中国书法史上的一位划时代的杰出人物、书家典范。传世楷书有《黄庭经》《乐毅论》等刻本，而被称为"玉版十三行"的《洛神赋》是其子王献之所作。

楷书在南北朝主要是碑刻。清阮元把这时期的书法分为南北两派，王羲之为南宗，索靖为北宗，钟繇和卫瓘为其共祖。碑之后学代表人物康有为推崇备至，认为"古今之中，唯南碑与魏碑可宗"，称碑有"十美"。碑楷虽然尚未完全成熟，但确实有许多优点，如点画浑厚丰满，笔法方硬险劲，笔势灵动，结字自然，气势开张，总体给人以古朴粗犷的美感。

楷书到了隋朝，由于隋文帝统一了中国，书法也出现了综合南北的趋势，这时的楷书称隋楷。隋楷开张洞达、方圆并妙、修短适度，日趋精致，隶意乃消，开唐书之先导。隋朝在南北朝向唐朝过渡中起了承前启后的作用，所以在楷书的发展史上是不可忽视的一个中兴时期。这期间著名碑帖有：魏碑《龙门二十品》《张玄墓志》、吴碑《谷朗碑》、晋碑《爨宝子碑》、隋碑《董美人墓志》等。

楷书进唐以后，随着盛唐政治文化的繁荣，楷书艺术也随之繁荣，成为中国书法史上楷书的巅峰时期。

唐人非常重视书学，讲究字体结构，精求形貌，各自成家。从整体上来看，唐书法承隋代余绪，又多效法魏晋，追迹钟王，但不拘泥于钟王，主张锐意创新。初唐欧、虞、褚、薛四大家，都以楷书见长。欧阳询，其字笔力遒劲，结构险中求稳，法度森严，增一分长，减一分短，极其精致，为历代书家推崇。其代表作有《九成宫醴泉铭》。虞世南，其字外柔内刚，点画圆润，结字平稳，恬淡之气溢于字内，其"戈"为最妙，代表作有《孔子庙堂碑》。褚遂良，他"少则服膺虞监，长则祖述右军"，代表作有《孟法师碑》《雁塔圣教序》。薛稷，他学褚而笔道直硬，当时有"买褚得薛，不失其节"之称，代表作有《信行禅师碑》。其后有欧阳通（欧阳询之子），人称小欧，其书笔力倔强，结字更为险峻，但不如其父雍容大度，有楷书精品《道因法师碑》。钟绍京《灵飞经》也深得人心。草书大家张旭也有楷帖《郎官石柱记》流传后世。

唐朝中后期最重要的书法大家首推"纳古法于新意之中，生新法于古意之外"的颜真卿，他历来被公认为楷书之典范。

颜真卿，字清臣，今陕西西安人，官至平原太守、史部尚书、太子太师，封鲁郡开国公，故世称"颜鲁公"。其为人忠烈耿直，安史之乱中为盟主抵抗叛军，德宗时去劝谕李希烈，被缢死。他传世碑帖有七十多种，代表作有《多宝塔碑》《颜勤礼碑》等。字如其人，品位极高。自创颜体，是书坛革新之领袖，中国书法史上继王羲之以后又一位划时代人物。其正楷端庄雄伟，气势开张，挺拔有力，刚劲外露，外紧内松，字字显得充实茂密、生机勃勃。突破了自二王至初唐四大家的"秀""雅"为时尚的审美观念，并以"雄"代"秀"，以"俗"代"雅"，化纤巧为刚健，化妩媚为雄浑，从而极大地丰富了中国书法艺术。

柳公权，字诚悬。今陕西铜川耀州区人，官至太子少师，工书，正楷尤知名。柳公权初学王羲之、颜真卿，遍阅各大家笔法，兼容欧、颜，笔力险劲似颜，而结体紧凑似欧。骨力遒健，结构劲紧，自成一家，对后世影响很大。与颜真卿并称"颜筋柳骨"。传世碑帖颇多，以《玄秘塔碑》《金刚经碑》《神策军碑》最为著名。

五代、宋、元、明、清的楷书没有很大的突破和建树，即使有，也是在继承前人的基础上的创新。较有影响的大致有如下诸家。

五代杨凝式，字学欧、颜，体态多奇，破方为圆，削繁为简，雄道多变。其主要成就在行楷上，有代表作《韭花帖》。宋四大家苏、黄、米、蔡大

多善行草。其中蔡襄善楷，学颜而力求精致，人称其"大者不失缜密，小者不失宽绰"，代表作有《谢赐御书诗》。值得一说的是北宋赵佶，政治上虽然昏庸，但工书画，书法学薛稷而创"瘦金体"，独树一帜，还是有一定影响的。南宋张即之，其楷运笔翻侧有力，强调肥瘦对比、虚实相间、自成面貌，代表作为《金刚般若波罗蜜经》。

元代赵孟頫，字子昂，号松雪道人，创造赵体楷书，元以后的楷书大家很少能望其项背，并以洒脱圆润、遒劲飘逸见长。

明代书家多长于行、草、小楷。如李东阳的楷书风骨端凝，但终以颜体为限；文徵明总脱不出黄庭坚、赵孟頫的范畴；董其昌的大楷虽成一派，却绵弱有余，缺少骨力。虽有祝允明的小楷，但总不成气候。

明末至清，善楷者不多见，黄道周、张瑞图虽能写碑和章草，但未见大楷踪迹。再如王铎、傅山，也都以行草知名，而唯刘墉、何绍基各有新意。尤其是何绍基，学颜字能从颜字中脱化出来，加上汉碑的功力，其楷遒劲峻拔，别具风格，为后人所瞩目。

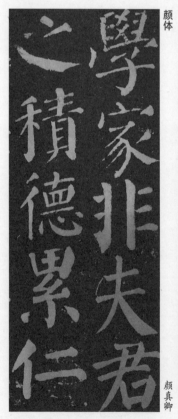

颜体

颜真卿

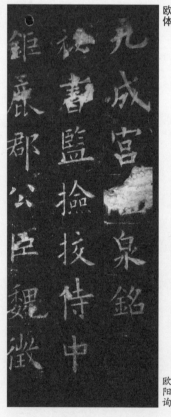

欧体

欧阳询

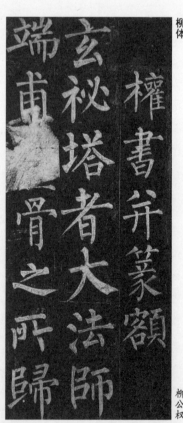

柳体

柳公权

4

钢笔楷书

　　钢笔楷书，顾名思义，就是用钢笔书写的楷书。其书写原理、书写技法与传统的楷书没有本质区别，无非所用的器具不同而已。它与其他书法一样，是一门指导学者养成良好书写习惯，学会正确的执笔方法和书写姿势，提高书写技巧，并掌握写字技法和基本规律的学问。

　　钢笔楷书在书写时有四大要求：

　　一、笔画要规范。指笔画不多不少，能按照笔顺规则正确书写文字。

　　二、结构要合理。指字形端正，横平竖直，撇捺舒展，点提到位，笔画间比例适当。

　　三、字形要整齐。指字大小均匀，行列整齐，字迹清楚，线条流畅有美感。

　　四、要注意纸张与墨水的关系，特别是墨水渗化问题，一定要把握好。

厉	冻	悲	哀	懒	惰
趁	纷	普	唤	待	耐
丑	壳	模	瘦	讨	欺
侮	嘲	讥	昏	芽	鹅
希	敞	喇	叭	优	秀
广	栏	浙	鲁	卧	仙
幅	墨	砚	段	历	务
药	铺	之	奋	都	央
雄	茸	堂	词	垂	朽
型	颖	荫	毯	辆	川

迹	景	杰	轰	隆	爆
炸	浓	烟	蔓	救	即
移	码	拨	防	瑞	凛
冽	霎	罩	蒙	巍	忱
馒	眉	掷	逐	某	击
仅	膀	胳	膊	踏	刺
骨	齿	证	任	腾	赏
烁	芒	哟	仿	佛	滨
廊	迈	鞭	宫	猜	赵
州	县	横	跨	史	创

书法学习与儿童心理特征

学习书法，务必做到心至、手至、眼至，三者俱全方能入法，哪怕有一者不到位，学习的效果就差矣。这就要解决一个兴趣问题，一个人有兴趣，就有主动性，有主动性就有自觉性，有自觉性就会聚精会神，学习书法才能到位。那么如何去把握它？这就要根据儿童心理特征，去寻找学习书法的途径。

好奇、好动、好学，这是儿童最为明显的一大特征，也是主要优点。要牢牢抓住儿童的这些特点，给予正确的引导。比如，儿童都喜欢听故事，可以借机给他们讲一些古今书法名家的轶闻趣事，谈谈书法教育的重要性，激发他们对学习书法的兴趣。同时，根据儿童爱动的特点，多带他们去参观书法展览，多看看书法科教影片等等，以助兴趣，则将会起到事半功倍的效果。

自尊心强、可塑性大，这是儿童的第二大特征。既可以说是优点，又可以说是缺点。关键在于如何引导。对老师而言，我们可以利用儿童自尊心强的特点，适当给予表扬鼓励。同时，经常组织一些不同形式的比赛活动，提高儿童学书法的积极性和自觉性。由于儿童的可塑性较大，教学一定要严格，稍放松，他们就会松懈下来。学习上严格要求，渐次递进，随着儿童年龄的不断增大，对他们的要求也要随之提高。

缺乏耐心，易变主意，这是儿童的第三大特征，也是最大的缺点。因此在学习书法的过程中，我们务必要引起重视。第一，学习(上课)时间不宜太长，因为儿童耐心不长；第二，学习环境要静，因为儿童注意力极易分散；第三，教学形式要不断变化翻新，以免儿童产生厌烦情绪。

总之，指导儿童学习书法，一定要把握其心理特点，投其所好，用其之长，避其之短，方能教学相应，相得益彰。

铅笔字如何过渡到钢笔字

铅笔是用木杆和固体材料石墨加泥制作而成的。铅笔在书写时有以下特征：一、遇水不化；二、易涂改；三、因为笔尖是圆的，转动笔杆书写不受影响。

钢笔是由笔套、笔杆、笔肚、笔舌、笔尖组成的。套和杆是用塑料及金属材料制作的，笔肚是用橡皮管做的，笔尖是用钢片制成，头部有一条中缝，墨水从中缝流到笔尖，笔画的粗细，是根据按笔的轻重而决定的。其基本特点恰恰与铅笔相反：一、遇水要化；二、不易涂改；三、书写时笔尖不能转动；四、笔杆比铅笔略粗略重；五、笔尖有弹性，易于表现和发挥；六、字迹黑白分明；七、操作较复杂；八、经久耐用。

铅笔和钢笔是两种不同的书写工具。用铅笔写的叫铅笔字，用钢笔写的叫钢笔字。钢笔字比铅笔字又进了一步。在这进一步的过程中，有个重要环节，就是过渡问题。

事物的进化是按照一定规律发展的。从铅笔字过渡到钢笔字，也有自己独特的发展规律。只要掌握其规律，顺藤摸瓜，切中要害，问题就会迎刃而解，这叫水到渠成。我们可以从六个方面去探索：

一、意先笔后，就是说在写字前要有个思想准备。对学生而言，先要做一番宣传工作，然后再涉及铅笔到钢笔问题。这就要根据学生好动好学、好奇心强的心理牲征，先讲讲钢笔字的作用、意义，再穿插讲讲钢笔的发明、书法家的故事，组织一些观摩活动等等，激发学生学习钢笔书法的兴趣，调动学生学习的积极性和主动性。

二、边学边用，帮助大家了解、掌握钢笔性能特点。先示范、讲解，然后让学生自己动手试笔，直至掌握其用笔要领和方法。其中必须强调铅笔是用固体材料把字写出来的，钢笔是用液体材料把字写出来的。这里就多了一道程序，如何把握钢笔墨水就成了关键。墨水在笔管内时间长了要干枯，墨水不纯要积污，这两种情况都会使钢笔写不出字。这样，如何保管墨水，如何使用墨

水就成了一个不可忽视的问题。一般墨水用后要将墨水瓶盖好，防止落入灰尘或其他杂物，保持墨水的纯净。吸墨水要细心，钢笔伸进瓶内，要轻轻的，不要使劲捣，以免笔尖碰到瓶底，将笔尖捣坏。吸水时，手捏皮管弹簧要慢，不要急促，等水吸进后，再捏第二次。还要讲一讲，如何爱护钢笔。钢笔书写流畅不流畅，用的时间久长与否，与人的保护有关。平时不要随便拆卸钢笔的零件。遇到笔尖不出水、书写时断时续的情况，可请人或到店铺修理。为了保持笔杆的光泽和形状，不要用热水浸泡，不能和酒精、汽油、香蕉水等溶剂接触。平时要定期清洗钢笔的主要部件，如笔尖、笔舌等，使书写时墨水畅通无阻。钢笔书写容易污染环境。在书写时千万不能用力甩笔，甩出的墨水不仅会弄脏书簿、桌地，有时还会沾污他人的衣服。钢笔书写一定要注意保持纸面的清洁，不能有一点马虎。

三、独立思考，培养学生分析研究问题的能力，找出铅笔与钢笔书写技法的异同，找出钢笔书写的规律。比如前面已学过铅笔字，对基本笔画、偏旁结构知识已有了一定的了解和掌握。因此，钢笔字除了继续熟练其基本技法外，重点应该放在运笔的快慢、提按，结体的节奏、韵味，章法的布局、立意等方面。

四、培养兴趣，促使学生养成一种自觉学习的良好习惯，发挥自己的主动性、积极性，即以习字为乐的潜能意识。这是很关键的一环，大凡优秀的书法家都具备这种品质。

五、勤奋努力，鼓励学生积极学习，坚持不懈、循序渐进、精益求精。制定计划，每天练字，不拘形式，有空就练，甚至徒手空练（用手指在空中默写范字）。练字贵在用心，贵在持久。

六、正确引导学生少走弯路，这是十分重要的。因为学生在学习时，往往很难发觉自己的短处，这时身边如果有一位教学有方的老师指点，那无疑会事半功倍、进步迅速。

总而言之，要从铅笔字顺利过渡到钢笔字，再把钢笔字写好、写漂亮，写出韵味，写出风格，仅仅靠几项条条框框是不够的，必须要下一番苦功夫。常言道"只要功夫真，铁棒磨成针"，学习书法也是一样，要认真。

钢笔书写的基本常识和要求

一、钢笔的构造和特点

钢笔是由笔头、笔杆、笔囊、笔芯、笔套等组成的。其种类繁多，有塑料做的，有合金做的，还有金笔等等。其特点，或者说优点：书写流利，使用方便。其缺点：使用不当的话，容易弄脏纸面；保护不当的话，墨水易堵，影响书写速度和字型美观。所以要经常清洗笔芯，保证书写流畅自如。

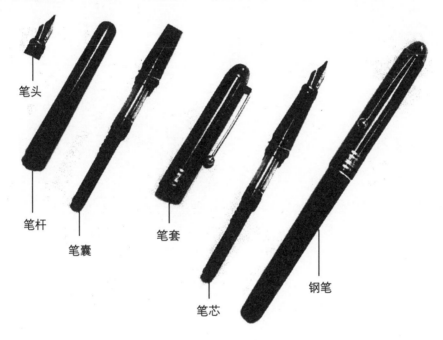

二、钢笔的选择

古人有训："工欲善其事，必先利其器。"那么选择怎样的钢笔最合适呢？目前市场上有三种类型的钢笔，一是露头的，二是包头的，三是弯头的。对初学钢笔字的人而言，选用露头的钢笔较适宜。露头钢笔的笔尖弹性适当，写出来的笔画粗细适中；包头钢笔其笔尖弹性小，因此笔画较细，不易写出笔峰；至于弯头钢笔，笔尖弹性强，写出来的笔画较粗，此类笔的最大特点是通过按笔的轻重变化，能写出与软笔相似的笔锋及书法艺术效果，特别适合行书的表现。

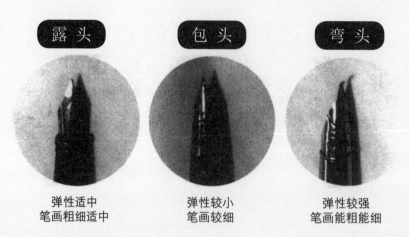

露头 　 包头 　 弯头

弹性适中　　　　弹性较小　　　　弹性较强
笔画粗细适中　　笔画较细　　　　笔画能粗能细

初学钢笔字，选用露头钢笔较适宜，包头钢笔次之。如果要搞书法创作，采用弯头钢笔较好。

三、钢笔的握法

钢笔握笔时，手要拿在笔杆下端离笔尖约一寸（约3.3厘米）的位置，手指稍弯曲，拇指在笔杆左面，食指在笔杆前面，中指在笔杆右下方抵住笔杆，三指捏住笔杆，无名指和小指支撑中指，笔杆向右后方倾斜约40度，紧靠虎口。

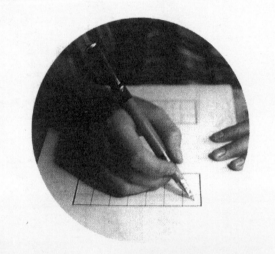

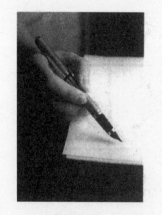
握得太高

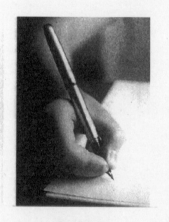
握得太低

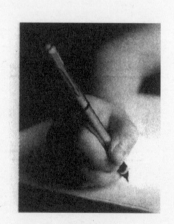
握错方向

10

四、书写环境的选择

正确的书写环境

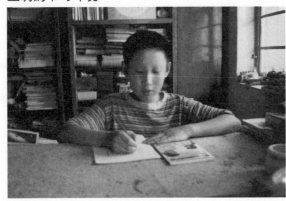

明亮、宁静、光源从左前方照入

不正确的书写环境

暗淡、喧闹、背光等等

　　平时学生练字时的环境好与坏，不仅直接影响书写者的情绪，而且对视力也有影响。比如在家里练字时，大多数父母不太注意环境的选择，这是不科学的，要引起重视。特别要重视两个"一定"：①采光一定要明亮。光线不足，不能很好地使人的大脑皮层形成适当的兴奋，书写者容易情绪不佳，学习效果也就会降低。天长日久，还会影响视力。所以应该选择一个光线充足，光源从左前方照入的位置。但在强光下写字也是不宜的，最忌在阳光的直射下写字。光线从左前方照入为最佳。②环境一定要安静。西汉著名辞赋家扬雄曾说："书，心画也！"如果没有一个安静的环境，怎能有一颗宁静的心？没有宁静的心，怎能感悟呢？古人有云："静则思，思则省，省则悟，悟则得矣。"所以在练习写字时，环境选择一定要合理。如果在家里，最好不要打开收录机、电视机之类的电器。因为儿童的心态情绪是很不稳定的，对周围任何声响都很敏感，容易分心。分心了，字就写不好。

五、正确的书写姿势

　　"坐有坐相、立有立规"，这是长辈们经常训导小辈的口头禅。同样写字也有"相""规"可循。能否培养正确的写字姿势，不仅关系到能否把字写好，而且还关系到能否保持儿童的身心健康和正常发育。

　　一个人坐的姿势不正确，久而久之就会导致人体变形。所以针对儿童写字，应要求他们身体坐正，腰背挺直，头和上身稍向前倾，两脚平放地面，两

腿自然分开，眼睛和纸面相距一尺（约33.3厘米），胸部距离桌沿一拳。另外，桌子和椅子的高度也要适中，否则很难达到上述要求。

正确的书写姿势

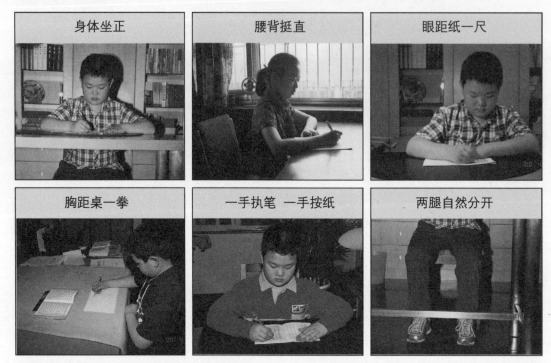

不正确的书写姿势

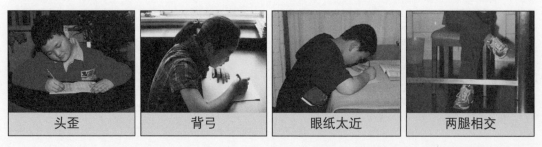

六、米字格、田字格、方格的应用

米字格的应用

　　米字格是初学者最常用的辅助书写工具，它左右上下均匀，且有中心定位，还有对角的斜线相辅，十分有利于初学者把字写端正、写匀称、写漂亮。

　　米字格中的字不能写满格，空白不宜留得太大或太小，四边空白要留得均匀适中。

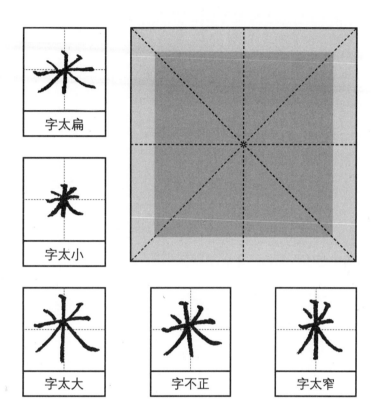

字太扁

字太小

字太大　　字不正　　字太窄

田字格的应用

　　田字格是在米字格基础上的一种简化的书写格式，去掉对角辅助线，削繁为简，逐步向方格书写过渡。

左上格	右上格
左下格	右下格

左半格	右半格

上半格
下半格

方格的应用

　　方格是田字格的简
化应用格式，是过渡到
无格书写前的最后一种
辅助手段。其主要作用
是帮助初学者把握字的
大小规范，整体统一。

田字格与方格的区别

　　田字格与方格的区
别在于田字格有中心定
位的"十"字线，而方
格中间无任何辅助线。

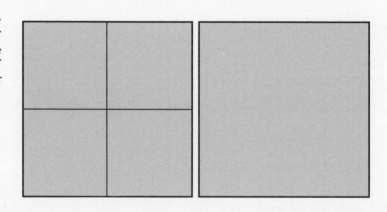

楷书的基本笔画

构成汉字的基本要素就是笔画。学习楷书，首先要从掌握基本笔画的写法入手。楷书的笔画种类较多，主要有点、横、竖、撇、捺、折、钩、提八种。所以古时有"永字八法"的理论。

一、点的写法

点虽小，但有一定的形状，而且往往都处在一个字最醒目的位置上。如"方"字，点在头上；如"冰"字，点在左上方。因此点如写不好，就会破坏整个字的结构，就容易把字写坏。熟练地掌握点的写法，把点写好，有助于字的造型美观。

点可分为右点、左点、长斜点、相向点和相背点五种。

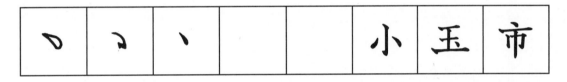

①右点，空中落笔，从左上方向右下方，由轻到重，顿笔回锋收笔而成。右点上尖下粗圆，不能写得太平或太竖。例如：小、玉、市。

②左点的写法与右点相似，但与右点方向恰好相反。起笔从右上角向左下方由轻到重，顿笔回锋收笔而成。左点上尖下粗圆。例如：快、点、京。

③长斜点，又叫捺点。它的写法与右点相似，形态比右点长。不能写得太短、太平、太竖，其斜度要适中。长斜点上尖下粗圆。例如：六、兴、头。

④相向点，由右点和撇点构成，两点方向相反，下方向内呼应。先写右点，起笔上轻下重，上细下粗。后写撇点，先细后粗，顿笔后即由粗变细，转向左下出锋，其锋略长，要写得犀利有力。例如：关、半、盖。

⑤相背点，由撇点和右点构成，两点的方向相反，字下方向外扩张。先写撇点，上粗圆下尖细。然后写右点，上尖细下粗圆。例如：共、黄、演。

二、横的写法

横画是基本笔画中比较重要的一种笔法，有长横、短横之分。许多初学者在写横画时，往往容易混淆，而且写不平正，这样写出来的字轻重不匀，很难看。所以必须认真练习，掌握其两头粗中间细、左低右略高的基本特征。

①长横：此笔画不是绝对水平的，应左低右略高，稍呈斜势。从左起笔，顺势向右上轻快运笔，行笔至中间处要渐轻，然后逐渐加力，将至收笔处，向右下略顿笔，回锋收笔。为了表现张力，也可以让横的中部略向上拱起一点。绝不能写成左高右低，中间往下凹或者写成短横。例如：下、千、干。

②短横：此画起笔轻、收笔重，具有左细右粗、左低右略高的特点，千方不能写得太长。它常与长横配合使用。例如：上、止、卡。

三、竖的写法

竖画可分为悬针竖和垂露竖。其两竖的共同点是必须垂直，否则字就会东倒西歪。不同点在于收尾处，一似悬针，一似垂露。

①悬针竖：此画须写垂直，上粗下细，末端尖。起笔稍顿，由重到轻，均匀用力，向下缓缓运笔，收笔轻轻提起，形如针状。注意在书写时不宜过早提笔和减力，以免笔画虚弱轻飘，头重脚轻；笔将至末端，方可提笔减力，收细至尖。悬针竖多用于字的中间竖，例如：羊、中、巾。

②垂露竖：此画须写垂直，上粗下粗，中间细，末端呈水滴状收笔。起笔、行笔中上部完全同悬针竖。行笔至后部收笔时则完全不同，力量不但不减，反而要加重，采用顿笔收之。例如：木、果、米。

四、撇的写法

撇画可分为平撇、斜撇、竖撇。三撇要泾渭分明，不能含糊。

①平撇：此画取平势，右粗圆，左细尖。运笔先重后轻，向左下方轻快撇出，末端锋芒锐利，形如针锥，但不能写竖写斜。例如：重、爱、看。

②斜撇：此画上粗圆，下尖细。此笔要有斜度，由重到轻向左下行笔，

要写得舒展有力。斜撇有长短之分，写法基本相似。例如：人、冬、念。

③竖撇：前半部分垂直，后半部分有一个较大变化的转向，其形曲如兰草叶状。下笔先写竖画，注意转向不可过早或过迟；行笔由重到轻，至三分之二处，向左下撇出曲线。例如：月、用、周。

五、捺的写法

捺画可分为斜捺、平捺、反捺。其形态各异，注意波折和斜度变化。其特点为豪放有力，尤其写平捺和斜捺，在收笔处更需蓄力而发。

①斜捺：此画入笔轻，略右行后即转向右下行笔，力量逐渐加大，将近收笔处力量要加到最大，然后向右逐渐减力，收笔时要自然，不要做作生硬，不要写得太平太竖，其形状如刀刃。例如：天、公、衣。

②平捺：此画写法与斜捺相似，只是倾斜角度不同，平捺以平为宜，要写出一波三折之形态，千万不能写得太竖太短。特点是左细、右粗、尾尖。例如：进、过、还。

③反捺：此画写法近似右点，但不能写得太短太小。在一些传世经典的书法中，采用反捺代替斜捺较多，使字显得生动活泼。例如：头、卖、实。

六、钩的写法

钩画可分为竖左钩、竖右钩、横钩、斜钩、竖折右平钩、横折竖左钩、竖折右平钩、横折弯钩、竖弯钩、卧钩。

①竖左钩：此画形似垂露竖，但带钩。行至收笔末端时，顿笔后即向左上方钩出，与竖画夹角约45度为宜。例如：永、水、示。

②竖右钩：写法同竖左钩，只是钩出的方向不同而已。例如：农、纸、底。

③横钩：此画是宝盖头的主要笔画。写法同横画，将至尽处，稍顿即迅速向左下方出锋，其钩短小精致，一定要写得干净利落，显示出钩的力度和锋芒。例如：皮、宋、宗。

④斜钩：此画较长，起笔稍顿，然后向右下方倾斜而下，略带弧度，但不宜太弯曲，至末端稍顿即迅速向左上方出锋。例如：我、武、成。

⑤竖折右平钩：此画钩大底平。先由垂露竖圆润地向右转写横画，运笔力量始终如一，当笔行至出钩处，笔尖向上圆转钩出。特点是竖部垂直、底部平正、钩直短尖。例如：化、花、毛。

⑥横折竖左钩：有大小之别，大横折竖左钩，竖画较长，且须垂直；小横折竖左钩，竖画较短，下方可左倾一点；横画较短，细起笔，向右行至转折处用力顿挫，再向下行笔，至钩处顿笔，即向左上方钩出。要点：横画左低右略高，竖画有区别，大横折竖左钩竖画垂直；小横折竖左钩倾斜。例如：门、同、马。

⑦竖折折钩：此画关键是写好两竖画，两竖不能写垂直，下部都向左略倾，斜度保持一致；横画有长、短之分，但都左低右略高；其钩短小精致。例如：马、鸟、弓等。

⑧横折弯钩：由横折撇和小弯钩组成。此画造型精致，常用在耳朵旁上。其特点，横折撇的撇画较短，横与撇的夹角不能过大或过小；弯钩要写得小巧玲珑。例如：队、阳、都。

⑨竖弯钩：字形优美，有大小之分，笔画流畅，柔润秀长；上部弯曲，下部较直；此画关键，须写端正。例如：狗、狐、貌。

⑩卧钩：此画又名心底钩。起笔轻，向右下作一定弧度的运笔，如同月牙形，笔至钩处稍顿笔，向左上方有力钩出。钩尖不宜太长，并须指向字中心，造型要优美。例如：心、恋、想。

七、提的写法

提画也叫挑画，它是笔画中较易掌握的一种。行笔先从右下顿笔略驻笔，而后即向右上轻快挑出。提画角度有平有斜，书写时根据字形而论。但不能写成斜横或钩。特点是左低右高，左粗圆右细尖。例如：状、海、拍。

八、折的写法

折画可分为横折、竖折、横折撇和横折折撇四种。

┐	┐	┐			民	右	展

①横折：此画是把横画完成后，转笔向左下写短竖，称其折。横画左低右略高，折画下方可略内倾，其斜度不宜写得太大，也不宜写得太长，折角不能写成直角。例如：民、右、展。

∟	∟	∟			山	巨	区

②竖折：分长竖和短竖，在完成竖画后，折笔转向横画时，笔尖略向左转，然后顿笔即转右写横画，其横中间细，两头粗，左低右略高。注意：一、

短竖下方可向右略倾。二、长竖须写垂直，中部也可向内微曲。三、如有多横的字，所有横画都要写平正写平行。例如：山、巨、区。

③横折撇：此画有大小之分，但都有一个共同特点，横画较短，撇画较长。写法是在横画完成后转笔向左下撇出，其撇要写得干净利落、自然舒适。例如：又、欢、对。

④横折折撇：此画由两个横折撇组成，有大小区别。小的常用在建字底上，形状较小；大的一般用在最后一撇，其形较长，如极、吸等。写好横折折撇的关键：一、两横长短有别，上横略长，下横略短，左低右略高，且平行。二、两撇上短下长，斜度基本一致。

以上八种基本笔画，又可以演变出十多种较复杂的笔画。如横折右平钩"乙"，横折提"𰀀"，横折折钩"𰀀"，等等。从以上笔画中，可以清楚地看出，硬笔书法的笔画，吸取了毛笔书法笔画的基本特征，并以其刚劲、明朗、清新的线条，呈现出硬笔书法秀美之魅力。

笔画书写顺序

先横 后竖	一	二	干			
先横 后撇	一	二	元			
先左 后右	丿	州	州			
先上 后下	一	二	三			
先撇 后捺	丿	夕	久			
先外 后内	丿	勹	句			
先进去 后关门	冂	图	图			
先中间 后两边	丨	水	水			

运笔方法

一、提笔

　　提笔是书法运笔中不可缺少的一种笔法，顾名思义，就是将笔在书写时略提起，使笔画逐渐变细的一种技法。提笔的轻重关系笔画的粗细，这要根据书写的需要而灵活应用。

二、按笔

　　按笔刚好与提笔相反，是将笔加力按下，使笔画逐渐变粗的一种技法。在书法运笔中非常关键，按笔的轻重，直接关系到笔画的粗细变化和造型的美观程度。

三、顿笔

　　顿笔是笔画将止时常用的一种运笔技法，也是书法运笔中不可省略的一环，用笔时由轻至重，使笔画变粗变重，具有力量感。顿笔常与挫笔一起使用。

四、挫笔

　　挫笔是笔画转折过渡到另一笔时的一种用笔技法。挫笔往往与顿笔一起使用，即顿后将笔提起，使笔锋转动离开原处，称为"挫"。

24

楷书结构形式

　　众所周知，汉字是由各种笔画组成的。要使每个字写得正确、漂亮，就必须按照一定的法则去组织笔画，这一法则即为结构，又称为间架、结体或结字。结构所呈现的形式，都有自己独特的规律，大致可分为两大类。第一类是独体字，它由基本笔画组成，没有其他的结构单位相搭配。如"人""手"。第二类是合体字，由两个以上的偏旁或结构单位组合而成的，形成相互依赖的关系，所以结体比较复杂。合体字可以分为：①左右结构。②左中右结构。③上下结构。④上中下结构。⑤包围结构（半包围、三包围、全包围）。⑥宝塔结构（正品形、倒品形）。

合体字			独体字
左右结构		江、红、朋、敬	山、甲、日 月、心、中 书、生、正 文、民、目 羊、马、天 三、七、方 长、子、女 大、小、木 火、牛、上
左中右结构		湖、谢、树、做	
上下结构		花、家、爸、杰	
上中下结构		善、意、喜、堂	
包围结构	半包围	道、赶、建、府	
	三包围	闪、巨、画、匠	
	全包围	国、田、园、回	
宝塔结构	正品形	森、晶、品、蟲	
	倒品形	丁、下、贺、紫	

一、独体字书写要领

　　要点：①横画左低右略高。②中间细两头粗。③起笔由轻转重，顿笔后由重转轻向左行笔至中间，而后逐渐由轻转重顿挫收笔。

　　要点：①字上窄下宽。②三横间距相等，左低右略高，且平行，上横短，中横更短，底横最长。④上面两横必须位居底横中间部位。

　　要点：①三横平行，左低右略高。②第一横和第二横间距略小，第二横和第三横间距略大，上方两横较短，底横最长。③竖画和横折的竖部要写平行，下方都向左倾斜，不能写垂直。

　　要点：①横画是斜横，古法称斜勒，左低右高，左右略粗。②竖折右平钩的竖画须写垂直，横画不宜太短或太长，底部要写平正，其钩要自然。

　　要点：①上横短下横长。②两横等距且平行，左低右略高。③两横间距

26

要合适，不能过窄或过宽。④悬针竖不能写成垂露竖，其竖中分两横，上交短横中部，下穿长横中间，须写垂直。

要点：①上横短下横长。②两横左低右略高。③两横上下间距要合适，不能太窄太宽。④竖画须垂直，中分两横画。⑤竖画不能穿过底横。

要点：①撇上粗下尖，捺上细下粗。②捺画较长，其头要略带俯弯之势。③撇捺底部要写平正，切忌一高一低。这类字如八、人等。

要点：①字上宽下窄，呈倒梯形。②左右两竖下方都向内倾斜，左竖比右竖略长。③底横运笔到右竖之外收笔。④"口"字切不可写成一个方框，宜写得稍扁。这类字如白、四、田等。

要点：①中竖须写垂直。②左右两竖下方都向内略倾斜。③三竖等距，左竖最短，右竖收笔长过横画。④竖折的横画左低右略高。

要点：①竖左钩的竖画要写垂直，钩小犀利。②横折撇底与捺底要写平

正。③注意左边的横折撇与右边撇点的斜度要有变化。

要点：①先写两点，左点低，右点略高。②撇为竖撇，其撇较长，要写得舒展优美，且不能写成斜撇。③撇底与捺底要写在同一条水平线上。

要点：①两横上短下长，左低右略高，且平行。②竖撇切不可写成斜撇。③竖撇应从第一横偏左端起笔，穿过第二横左端，然后逐渐向左下方曲行至出锋。④撇、捺底部要写平正。这类字如夫、大等。

要点：①三横左低右略高，间距一致且平行。②两竖垂直；也可下方各自稍向内倾斜。③中横与左竖相接，切不可和右竖相接，须留一定距离。④横折的横画不能太窄或太宽，要适中。类似字如百、旦等。

要点：①呈长形，取纵势，切不可把字写扁或写方。②竖撇和横折竖左钩的竖部，两者要写垂直平行。③三横间距要一致，且平行。④竖撇和横折竖左钩的底部都要写平正。类似字如丹、周等。

要点：①卧钩中段的底部要写平正，钩尖向左上方约45度出锋。笔法有云"横戈不厌其曲"，其钩要像弓弦一样绷紧，具有张力。②中点要凌空落在卧钩之顶，切勿落在钩内。这类字如忠、思等。

要点：①竖画要写垂直，须落在横画中间。②短横与底部长横要平行，都要左低右略高。③笔画少的字要尽量写得丰满些。这类字如卡、止等。

要点：①竖画为悬针竖，切不可写成垂露竖，其画上中部较粗，尾部细而尖，要写得挺拔精神。②"口"宜扁，不宜写长或写方，两竖下方须向内倾斜。这类字如干、巾等。

要点：①中间一竖为垂露竖，须写垂直，从第一横中部起笔，穿过下面两横中部。②"田"字上宽下窄，左右两竖下方稍向内倾斜，三横左低右略高，且平行，中间一横左右都不与竖画相交。这类字如田、里等

要点：①先写两点，次写横画，再写竖撇，最后写长斜点。②横画左低右略高。③两点平行写在横画左上部，与竖撇保持适当距离，不宜过分靠近。④竖撇较长，是字的精彩之笔，须写好，不可写成斜撇。⑤竖撇撇底和长斜点点底都要写平正。类似字如卖、买、实等。

要点：①竖左钩的竖画，须写垂直，其钩要写得短小精致。②左点低，右点略高。③左右两点与竖画都要保持一定间距，不能靠得太近，更不能相交。这类字如少、示、乐等。

要点：①横画左低右略高。②竖画是垂露竖，须写垂直。③撇捺左右角度要适中，并要写得舒展有力，撇底和捺底齐平。这类字如米、来、术等。

要点：①上撇是平撇。②两横左低右略高，上横短下横长。③竖折右平钩的竖画须写垂直，并中分两横画。这类字如七、也等。

要点：①两横要平行，间距不宜太宽。②悬针竖须写垂直，不能写成垂露竖。③两个横折下部都要稍向内倾，不能写垂直。类似字如弓、夷等。

要点：①短斜撇不能写成平撇和竖撇。②三横两头粗中间细，左低右略高，且平行，其上下间距相等。③竖画须垂直，中分三横，并穿过上面两横，收笔交于底横，但不能长过底横。这类字如主、王等。

要点：①第二横最短，第三横最长；三横左低右略高，间距相等且平行。②两竖垂直平行，左竖短，并交于底横的四分之一处。该字长竖最重要，关系到字的端正与否，须写好。这类字如工、巫、止等。

要点：①上点位居横画正中。②横画左低右略高。③撇捺交叉点位居字的中轴线上。④撇底和捺底要写平正，撇、捺要写得舒展有力，婀娜多姿。这类字如义、交、父等。

要点：①上方两点为相向点。②三横左低右略高，间距一致且平行；上横短，中横更短，下横最长。③竖画为悬针竖，须写垂直，起笔首横正中部位，穿过下面两横中部，向下行笔。这类字如丰、申、平等。

要点：①三横左低右略高，且平行；最后一横居位要合适，与第二横不能太近或太远。②三竖画下方都向左略倾斜，不能写垂直，其斜度要一致，且平行。这类字如鸟、与等。

要点：①上方"口"部要写扁，其底横须长过横折的竖画。②三横画左

低右略高，且平行。③竖右钩的竖画下部可适当向左倾斜。④斜钩要写得长而刚挺，舒展有力。这类字如氏、戈、戊等。

要点：①右点位居长横中上方，上尖下粗圆。②横折竖左钩的竖画不能写垂直。③撇要写成斜撇，并与横折竖左钩的竖画斜度基本一致，其钩尖与上方右点同处在字的中心线上。这类字如万、刃等。

要点：①横折竖左钩的竖画不能写垂直，与斜撇基本一致。②三撇为斜撇，且平行，其撇要写得舒展有力。③此类字要注意寻找字的重心，写出斜势不倒之字。这类字如句、匀、勿等。

要点：①两横左低右略高，且平行；上横短，下横长。②撇为竖撇，并从两横中间穿过。③捺画起笔于横画与竖撇的交叉点。④撇底和捺底要写平正。这类字如天、大、太等。

要点：①上点位居第一横上方中部。②两横左低右略高，且平行；上横短，下横长。③中间两点位于字的中轴线左右。这类字如来、亲、半等。

斤

要点：①第一撇为平撇，第二撇为竖撇。这两撇是整个字的关键，须写正确。②横画不宜过长，左低右略高，与上方平撇间距要写得合适。③竖画是悬针竖，须写垂直，起笔从横画中点开始，垂直下行出锋。这类字如斥、反等。

要点：①横折撇不宜写大。②竖左钩的形态要写正确，中部可向右微曲。③横画宜略长，左低右略高，交于竖左钩的竖画起笔处稍下方。④横折撇的横画与长横要写平行。这类字如了、予等。

要点：①第一撇要写得稍竖，不能写得太斜太平。②第二撇要写得微曲，并与第一撇的斜度保持基本平行。③横画中间细，两头粗，左低右略高，宜长不宜短；它是字的平衡之尺，须写得平稳、秀美。类似字如安、要等。

要点：①撇为斜撇。②竖画写垂直，并处于横画三分之一处。③捺画起笔于横竖交叉点，要写得飘逸舒展。④斜撇较短，捺画较长。⑤捺底高于钩底。类似字如衣、辰等。

要点：①斜撇和斜捺要写得舒展有力。②撇低捺高，捺起点不能穿过斜撇。③竖画为垂露竖，须写垂直，位居字正中，上不能交于撇、捺，要留有适当空间。类似字如介、伞等。

　　要点：①四横长短有别，底横最长，中间两横短，且交左竖，不交右竖。②四横间距相等，左低右略高，且平行。③两竖须写垂直，间距要合适，不能太宽或太窄，左竖短，不能超过底横，右竖长，要写成悬针竖，须写垂直挺拔。类似字如身、自等。

　　要点：①所有横画间距有别，但都左低右略高，且平行；第一横和第二横间距略宽。②撇要写成长斜撇，从上横画中间起笔，向左下犀利撇出。③"口"字起笔交于斜撇中部，上宽下窄，须写扁。这类字如右、左等。

　　要点：①三横左低右略高，且平行；中横最短，底横最长。②竖画垂直交于三横中部。③点为右点，宜稍竖，要写得短小精致，方为上品。这类字如主、丰等。

　　要点：①字要写成长形，取纵势。②撇为短斜撇。③四横间距相等，左低右略高，且平行；中间两短横交左竖不交右竖。④竖画都要写竖直、平行。这类字如目、首等。

要点：①三横画左低右略高，且平行；底横最长，中横最短。②撇为斜撇。③竖画为垂露竖，须垂直写在字的中轴线上。这类字如东、至等。

要点：①短斜撇和横折撇的倾斜度要基本一致。②横折撇的横画较短，不宜写长。③斜捺起笔交于横折撇的中上部位，捺要写得秀长飘逸、舒展有力。④撇、捺底部要写平正。这类字如欠、夕、夂等。

要点：①横折右斜钩的横画左低右略高。②横折右斜钩的竖部要写得弯曲流畅。③撇点和右点不宜写得过大，位于竖钩的中上方。④注意把字写端正。这类字如凡、风等。

要点：①横折竖右钩的横画左低右略高。②横折竖右钩的竖画中部要向左微曲。③竖撇不能写成斜撇或平撇，其撇要写得舒展、秀长、飘逸。④撇与横折竖右钩的底部要写平稳。这类字如丸、几、也等。

要点：①"田"上宽下窄，左右两竖画下方内倾。②五横长短不一，底横最长，间距相等，左低右略高，且平行。③"田"字内的短横左右不连接竖画。④长竖必须写垂直，位居字正中，并中分所有横画。这类字如甲、果等。

要点：①四横画左低右略高，且平行；上横最长，第三横最短，且连左竖不连右竖。②撇点较小，起笔交于上横中部。③"日"字呈上宽下窄之势。④横折的竖画比左竖略长，两画下方略向内微倾。这类字如里、日等。

要点：①点为撇点，要写得小巧精致。②三横间距相等，左低右略高，且平行；中横最短，连左竖不连右竖。③左竖和右竖下方都向内倾斜，斜度不宜过大，呈上宽下窄之势。④横折的竖画比左竖略长。这类字如申、田等。

要点：①"千"字与"干"字写法相同。不同之处在于第一画，一是平撇，一是短横。②平撇不能写成竖撇或斜撇。③悬针竖一定要写垂直，其竖是字的精华之笔，须写好写精彩。这类字如干、禾等。

要点：①横画左低右略高，两头粗中间细。②竖画为垂露竖，须写垂直，起笔交于横画中部略偏左一点。③右点不宜写得太大，交于竖画中上部，且不能超过竖画。这类字如不、卡等。

二、合体字书写要领

1.左右结构

女						

要点：女字旁，由撇点、斜撇和短横组成。①撇点的撇画不宜写得太斜，其点为长斜点。②两撇斜度要基本一致。③右方短横左低右高，收笔时不得超过斜撇。

好						

要点：①字左高右低，即"女"要写得比"子"略高。②右部横画稍长，位于竖左钩竖画的偏上部位。③左边短横同右边长横以及横折的横画都呈平行之势。④左右两字要写紧凑。这类字如奶、如等。

妈						

要点：①字左高右低。②女字旁要写得小一点，右边"马"字要写得大一点，故称左让右。③四横基本呈平行，左低右略高，各自的间距要恰当。这类字如姐、妹等。

氵						

要点：三点水，由两个右点和一个提画组成。①三画贯穿在一条垂直线上。②第二点可稍偏左，三画略呈弧形。

要点：①字左短右长，左低右高，左窄右宽。②撇不能写成平撇。③三横长短有别，间距相等；左低右略高，且平行。④横折钩的折画宜曲不宜直。这类字如汱、汛等。

要点：①字左长右短，左窄右宽。②第一画为短横，第二画是长横，两横左低右略高，且平行。③"工"位于三点水中部略偏下方之处，其字宜写扁，取横势。这类字如汗、泮、油等。

要点：两点水，由右点和提画组成。①第一画为右点，第二画为提画。②点、提首尾要呼应。③点画起笔轻入重收，末端呈圆形。④提画行笔重起轻收，末端细尖。④两画要贯穿在一条垂直线上。

要点：①字左短右长，左小右大，左窄右宽。②"冫"位于"水"左边中上部。③重点写"水"字，竖左钩的竖画要写垂直挺拔。④"水"左边横折撇的折角和右边斜撇尖及捺的起点三者同处竖画中部；右边撇、捺相交于竖画。⑤横折撇的撇和捺要写得舒展有力，其底部要写平整。这类字如泳、冲等。

要点：①字左短右长，左窄右宽。②"冫"位于"争"左方中上部。③斜撇和横折撇斜度一致。④三横间距相等且平行。⑤横折的竖画下方要向内倾。⑥竖左钩的竖画可略呈弧形。这类字如凉、冰等。

要点：绞丝旁，由两个撇折和提画组成。①上面两斜撇要平行。②下面两提写平行。③第一个撇折的折画宜平。④两撇两提的间距要合适。

要点：①字左高右低，左窄右宽。②"工"位于"纟"右方的中下方。③"工"字上横短，下横长，两横左低右略高，且平行。竖画要写垂直，中分两横画。④字两边要写紧凑，写平正。这类字如绊、纤等。

要点：①字左窄右宽，左小右大。②右部三横左低右略高，间距相等且平行。③"水"的点、提、撇、捺四画左断右连。这类字如纬、纾等。

要点：禾木旁，由平撇、短横、垂露竖、斜撇、右点组成。①上撇是平撇。②短横左低右略高。③垂露竖须写垂直，起笔交于平撇中部，而后穿过短横中部略偏右处。④下撇为斜撇，从横竖交叉点起笔，而后用力向左下撇之出锋。⑤右点交于竖画靠近短横处，不要与短横离得太远或太近。

要点：①字左长右短，左大右小。②"口"上宽下窄，位居禾木旁的右方中部。③这种左重右轻、左密右疏的字，须把握好字的重心，将字写平正。这类字如积、种等。

要点：①字左低右高，左窄右宽。②"火"的两点左低右高，竖撇不能写成斜撇，撇底与捺底要写平正。③字的左右部要写紧凑。这类字如校、秧等。

要点：单人旁，由斜撇和垂露竖组成。①撇为斜撇，其撇不宜写得太长。②竖画为垂露竖，须写垂直，切忌写成悬针竖；起点在斜撇的中间部位。

要点：①字左窄右宽，左短右长，左轻右重。②三横间距相等且平行。③横折竖左钩的竖画不宜太长，下方稍内倾。④两竖画须垂直。⑤右边竖画必须写成悬针竖。这类字如仲、体等。

要点：①字左窄右宽。②横画较短。③第二撇须写成竖撇，上半部要写挺直，下半部弧曲。④撇、捺底部要写平正。这类字如侠、使等。

40

要点：双人旁，由两斜撇和垂露竖组成。①第一撇短，第二撇较长，两撇斜度要一致。②垂露竖须写垂直，不宜写得太长，起笔交于第二撇的中上部，但不能超过第二撇。

要点：①字上半部齐平，下半部左低右高。②右部三横间距相等，左低右略高，且平行；上横短，中横更短，底横最长。③竖画要写垂直，上点和竖画同处在主字的中轴线上。这类字如径、征等。

要点：①字左高右低，左窄右宽。②右部两横平行，上短下长，左低右略高。③左竖和竖左钩的竖画可写垂直，也可下部略外倾，呈上窄下宽之势，其左右空间要适中，不宜太窄或太宽。这类字如彷、待等。

要点：木字旁，由短横、垂露竖、斜撇和右点组成。①竖画为垂露竖，须写垂直，并穿过短横中部略偏右处。②斜撇起笔在横、竖的交叉处。③右点起笔低于斜撇的起点，此点不宜过大，要写得小巧精致。

要点：①左窄右宽，字左轻右重。②"交"三点要写得小巧精致。③斜撇

不要写得太直，微曲为宜。④撇、捺底部要写平正。这类字如杖、棱等。

要点：①字左长右短，左窄右宽。②"几"撇为竖撇。③竖撇和横折右平钩的竖部要写垂直。④"几"的左右空间要适中，不宜太宽或太窄。

要点：巾字旁，由短竖、横折竖左钩和长竖组成，可分为左、右"巾"旁，左"巾"长竖为垂露竖，右"巾"长竖为悬针竖。两者切忌混淆。它们的共同点：①竖画垂直。②左短竖和横折竖左钩的竖画下方都向内略倾斜。③横折竖左钩的横画左低右略高。④左竖末端与横折竖左钩的钩底基本持平。

要点：①字左长右短，左窄右宽。②"巾"的竖画为垂露竖，须垂直。③"凡"字左右空间和点的大小、位置要适中，特别是横折右斜钩要写得优美。这类字如巩、讯等。

要点：①字左轻右重，左窄右宽。②撇为竖撇。③长竖为悬针竖，须垂直中分横画。④竖撇和长竖是写好此字的关键，须重视。这类字如师、布等。

要点：提手旁，由短横、竖左钩和斜提组成。①短横左低右略高。②竖左钩的竖画须写得垂直挺拔，并穿过短横偏右处。③斜提穿过竖左钩的竖画中部。

扫							

要点：①字左长右短，左高右低，左窄右宽。②"彐"位居提手旁右边的中下部位，三横等距平行，中横不能长出横折的折画。③横折的竖画下方向内稍倾。这类字如挡、抽、抬等。

提							

要点：①字左高右低，左窄右宽。②所有横画都左低右略高，且平行。③"日"上宽下窄。④重点写好竖左钩和撇捺。⑤捺底、撇底与"扌"的钩底写平正。这类字如投、摸、披等。

月							

要点：月字旁，由竖撇、横折竖左钩和两短横组成。①竖撇与横折竖左钩的竖部都要垂直平行；左右空间要恰当，不能太窄或太宽。②三横间距相等，左低右略高，且平行。③撇底和钩底要写平正。④中间两短横交竖撇。

朋							

要点：①字左小右略大，形态方正。②两竖撇斜度要基本一致。③两横折竖左钩的竖画都要写垂直。④所有横画都平行。⑤字两边写紧凑。

肥							

要点：①字左窄右宽，左高右低。②所有横画都左低右略高，且平行。③"巴"位于"月"右边的中部，其横折的折画下方向内稍倾，同短竖基本平行。⑤竖折右平钩底部要写平稳。这类字如胞、肌等。

要点：口字旁，由短竖、短横和横折组成。①字上宽下窄，呈倒梯形。②左右两竖下部都要向内微倾，左竖比右竖略长。③底横超右竖后顿之收笔。④两横平行，左低右略高。⑤"口"切不可写成方框。

要点：①字左小右大，左窄右宽。②斜撇不能写成平撇。③所有短横都平行，左低右略高。④横折右平钩的横画起笔与"口"底横平齐。⑤横折右平钩的底部要写得圆润平稳，其钩较大。这类字如吒、呓、吨等。

要点：①字左低右高，左窄右宽。②所有横都左低右略高。③所有撇为斜撇，其斜度基本一致。④"口"上宽下窄，位于"勿"左边中上部。⑤横折竖左钩的竖部不能写垂直，下部向内微倾，并与撇画相呼应。

要点：言字旁，由右点和横折提组成。①点和两个转折角同处在一条中轴线上。②横折的横画较短，并左低右高。③提画不宜写得太长。

要点：①字左小右大，左窄右宽。②上方三点要写得小巧精致。③所有横画都左低右略高，且平行。④"口"上宽下窄，要写扁。⑤斜撇与竖折右平钩的底部要写平正。⑥要把握"左让右"的结构规律。这类字如认、论等。

要点：①字左窄右宽，左高右低。②右部字，上撇为平撇。③所有横画都左低右略高，且平行。④第一横为长横。⑤撇与三横画的间距基本相等。⑥最后一横向右超越折画，其左不过竖画。⑦"口"上宽下窄，宜写扁，切忌写长写方。⑧上方竖画一反常规，下方略左倾。这类字如活、括等。

要点：足字旁，由三短横、两短竖和一斜提组成。①三横一提都左低右略高，且平行。②"口"上宽下窄，呈扁形。③两竖左短右长，间距要适中，右竖从"口"部下横正中起笔垂直下行，左竖下方向内略倾。④提画末端不得超过上方短横，要写得犀利有力。

要点：①字左短右长，左小右大，左窄右宽。②短撇与横折撇斜势要一致。③撇、捺底部要写平正。④所有横画左低右略高，且平行。⑤上"口"小，下"口"大。⑥"𧾷"位于"各"左边的中上部，字要写平正，写紧凑。这类字如跃、跆等。

要点：①字左小右大，左短右长，左窄右宽。②所有横画都左低右略高，且平行。③"包"横折竖左钩的竖画下方要稍内倾，竖折右平钩底部要写平正。④左右两边字要写紧凑、写平正。这类字如跳、跎、跌等。

要点：土字旁，由短横、长竖和斜提组成。①短横左低右略高。②斜提左低右高，斜度比短横略大，末端不能超过短横。③竖画一定要写得垂直挺拔。

要点：①字左小右大，左窄右宽，左低右高。②左右两长竖都须垂直平行，横折竖左钩的竖画下方稍内倾。③左右两横一提的斜度基本一致。④竖折右平钩底平钩大。

要点：火字旁，由相向点、竖撇和捺点组成。①起笔先写两点，左方为右点，右方为撇点，其点要写得小巧精致。②撇为竖撇，须从两点中间穿过，运笔行至中部后逐渐向左下曲行出锋。③捺点交于竖撇中下方。

要点：①字左高右低，左窄右宽。②横画起笔于"火"撇点下方的右端。③竖左钩的竖画垂直交于横画中点。④竖撇和竖左钩底部要写平正。⑤此字重点写好竖撇和竖左钩，竖撇要写得舒展飘逸，竖左钩要写得挺拔遒劲，其竖画中部也可向外略拱。

要点：①字左低右高，左窄右宽。②两横平行，左低右略高。③斜钩微曲。④注意竖撇和斜撇的区别。⑤重点写好左边竖撇和右边斜钩及竖折右平钩。这类字如炮、炖等。

要点：王字旁，由两短横、短竖和斜提组成。①两横都左低右略高，且平行。②竖画要写垂直。③斜提左低右略高，左粗右细尖，其斜度比横画略大。

| 玩 | | | | | | | |

要点：①字左小右大，左窄右宽。②上部笔画左右平齐，下部左高右低。③所有横画都左低右略高，且平行。④撇底与竖折右平钩的底部要写平正。⑤竖画要垂直。⑥注意笔画的疏密关系，左右两边字要写紧凑、平正。

| 理 | | | | | | | |

要点：①字左小右大，左窄右宽。②字上部左右平齐，下部左高右低。③所有横画都左低右略高，且平行。④"田"部上宽下窄。⑤竖画中分所有横画。⑥所有横画中底横最长，底横是字的平衡之尺，要写得稳重平正。这类字如狸、野等。

要点：金字旁，由斜撇、短横和竖右钩组成。①斜撇不能写成平撇。②上方两短横起笔在斜撇的中间位置，第三横略长，三横间距相等，左低右略高，且平行。③竖右钩的竖画要写得垂直，其钩要写得犀利有力。

要点：①字左短右长，左轻右重，左窄右宽。②注意左右部字的撇横对比，左撇较竖，右撇较平。③右部字的两横左低右高，斜度较大，间距要合适。长斜钩要写得舒展有力，其斜度要适中。撇为斜撇，不宜太长或太短。点画要写得小巧精致，其居位要适中，不能离字太近、太远或太高。

要点：①字左高右低，左窄右宽。②右部左竖为垂露竖。③三竖画都垂直。④横画长短有别，左低右略高，且平行。⑤右部字的撇和点不宜写得太大，位居框内中上部。⑥左右部要紧凑。这类字如纲、刚等。

要点：立刀旁，由短竖和竖左钩组成。①竖左钩的竖画要写得挺拔垂直，竖头宜方角，其钩短小犀利，其竖画中部也可根据左边字的需要向左右微曲。②左右两竖要垂直平行。③短竖位于竖左钩左边中部略上一点。④立刀旁为右偏旁。

要点：①字左宽右窄，左短右长。②"至"位于"刂"左边的中部，其三横一提间距相等，都左低右略高，且平行。③三竖画都要写垂直、平行。

要点：①字左短右长，左宽右窄，左右上部基本平齐，下部左高右低。②撇为斜撇。③第二画为长点，切忌写成斜捺。④短横与提画要平行。⑤两竖画要垂直平行。⑥左右两部要写紧凑。

要点：左耳旁，由横折弯钩和垂露竖组成。①横折弯钩的横画要左低右略高，其弯钩不宜写得太大。②竖画为垂露竖，宜长不宜短，须写得垂直挺拔。

要点：①字左长右短，上方左高右低。②"日"位居左耳旁右方中部，要写得大小、长宽适度，过于肥宽或瘦长都不佳。所有横画都左低右略高，且平行，间距相等；中间短横交左竖，不交右竖。两竖下方都可向内微倾。

要点：①字左窄右宽，左低右高。②撇为竖撇，要写得弧曲舒展。③捺起笔在竖撇中部，要写得丰劲有力。④撇、捺底部要写平正。

要点：右耳旁，由横折弯钩和悬针竖组成。①其书写要点同左耳旁，但竖画有区别，左耳旁是垂露竖，右耳旁是悬针竖，其画须写垂直、挺拔，写出气势，方为上品。②这类偏旁的字，要特别注意左右关系。

要点：①字上部左右齐平，下部左高右低。②所有横画都左低右略高，且平行。③竖撇与横折竖左钩的竖画，其斜度要写得基本一致。④竖为悬针竖，不能写成垂露竖，其竖较长，须写得垂直挺拔、潇洒精神。

要点：①字左高右低，左宽右窄。所有横画都左低右略高，且平行。②"者"斜撇起端高于第一横，并交于第二横与竖画的交叉点，竖画与横画垂直。③"日"位居上部短竖下方正中。④右耳旁横画比左部第二横略高一点。

要点：反文旁，由两斜撇、短横和斜捺组成。①第一撇是短斜撇，不能写成平撇。②短横左低右略高，左交于斜撇尾部稍上处。③第二撇略长微曲。④捺起笔于上撇撇尖下方，要写得秀长起伏、舒展飘逸。⑤字底部撇高捺低。

要点：①字左窄右宽，上部左右平，下部左低右高。②短竖提的竖画与

长竖竖直平行，其长竖为垂露竖。③"攵"位于长竖右方中上部，其捺要写得舒展、秀长、飘逸，并穿过第二撇的中部。④左右两部要写紧凑、写平稳。

要点：①字左宽右窄，左低右高。②所有横画都左低右略高，且平行。③"口"上宽下窄。④"苟"要写得紧凑，不能过大或过小；横折竖左钩的竖画下方略向左倾，不宜垂直。⑤左右两部要写紧凑、写平正。

要点：示字旁，由右点、横折撇和垂露竖组成。①上点与第一横要有一定距离。②横折撇的横画左低右略高。③横折撇的撇画不宜太曲。④垂露竖须写垂直，不宜写得太长，起笔于横折撇中上部，并与顶点同处在偏旁的中轴线上。⑤末点小于上点，起笔位于撇竖交叉点右下方。

要点：①字左长右宽，上部左右平齐，下部左低右高。②三横左低右略高，且平行；第二横起笔于末点上方，第三横位于末点下方；两横间距要适中，不宜太宽或太窄。③两竖竖直平行，左竖短，右竖长，右竖中分两横画。

要点：①字左窄右宽，左高右低。②所有横画都左低右略高。③"且"中间两短横交左竖不交右竖，四横等距且平行，两竖的空间写得恰当合理，不宜太宽或太窄。④三竖竖直平行。

51

要点：衣字旁，由右点、横折撇、垂露竖和撇点组成。①顶点和竖画同处一条垂直线上。②竖画为垂露竖，须写垂直。③下方两点要写得小巧精致。

要点：①字左高右低，左窄右宽。②左右两部横画平齐。③"刀"的横折竖左钩的竖画向内略倾，其斜度要与斜撇基本一致，撇与横折竖左钩的底部要写平正。④三点大小、方向有别。

被

要点：①字左低右高，左窄右宽。②两竖须垂直平行。③"皮"第一撇为竖撇。④捺要写得舒展有力，与竖撇和左竖底部平齐。

要点：日字旁，由垂露竖、横折和短横组成。①字上宽下窄。②上中下三横间距相等，都左低右略高，且平行。③中横连左竖，不能与右竖相连。④两竖下方都向内略倾为宜。

明

要点：①字左小右大，左短右长。②所有横画都间距相等，左低右略高，且平行。③"月"字的撇为竖撇，并与横折竖左钩的竖画保持垂直平行。④撇底与横折竖左钩的钩底要平正。⑤三短横都交左画，不交右画。

时							

要点：①字左窄右宽，左短右长，左小右大。②"寸"横画起笔于左边"日"的中横略高处。③所有横画都左低右略高，且平行。④竖左钩的竖画须写垂直。⑤右点要靠近横折的折画。⑥点要写得小巧精致。

目							

要点：目字旁，由短竖、短横和横折组成。①目字旁宜窄不宜宽。②右竖长于左竖。③四横间距相等，左低右略高，且平行；中间两短横与左竖相连，与右竖保持一定距离，突出字的气场空间和书韵节奏。

眼							

要点：①字左窄右宽，左小右大，左短右长，左右上部基本持平，下部左高右低。②所有横画间距相等，都左低右略高，且平行。③三长竖要垂直平行。④斜撇撇尖交于捺，但不能超过捺。

晴							

要点：①字左短右长，左窄右宽。②"目"位于"青"字左边的中间。③"月"中心正对上部竖画，其竖切不可写成竖撇。④横画长短有别、间距有别，但都左低右略高，且平行。⑤"月"中的两短横交左画，不交右画；其左右两竖下方都可向外略倾，呈上窄下宽之势。

贝							

要点：贝字旁，由短竖、横折、竖撇和右点组成。①左右两竖垂直平行。②撇为竖撇，起笔左右两竖中间，切忌交于横画。③撇底、点底要写在同一水平线上，把上方字框平稳托住，能使字端正，这点很重要。

贴							

要点：①字左右大小较匀称，左低右高。②三个长竖要垂直平行。③"口"上宽下窄，大小要适宜，中心正对上部竖画。④撇为竖撇，不能写成斜撇。⑤点底和"口"底要写在一条水平线上。⑥左右两部要紧凑。

财							

要点：①字左短右长，左低右高。②"贝"位居"才"左方中间。③两横左低右略高，且平行。③三竖画要写垂直平行。④斜撇不宜写长。

山							

要点：山字旁，由两竖画和竖折组成。①长竖要写垂直，两短竖略呈斜势。②三竖间距要相等。③竖折的折画左低右高，其折画宜短不宜长。

岭							

要点：①字左小右大，左短右长，左窄右宽。②"令"的撇、捺交叉点与下方两点同处在一条垂直线上，撇捺夹角不宜过大或过小，横折撇切忌写成横折竖。③注意重心，把字写平稳、写端正。

峰							

要点：①字左小右大，左短右长，左窄右宽。②"夆"两撇斜度要基本一致。③"丰"三横长短有别，间距相等，左低右略高，且平行。④竖画为悬针竖，中分三横，笔画较长，起笔正对上部撇与捺交叉点下方，须写垂直。

要点：马字旁，由横折、竖折折钩和提组成。①马字旁不能写得太宽，宜略窄。②上部短，下部略长。③三竖画斜度基本一致，下部都略向左倾。两横一提，第一横较短，第二横稍长，并与提画基本并行，左低右高。

要点：①字左低右高，左窄右宽。②"马""也"两字要写紧凑。③"也"横折竖左钩的横画要写成斜勒，折画下方向内倾斜。④中竖与竖折右钩的竖画垂直平行。⑥提画的起端与"也"部之底持平。

要点：①字左窄右宽，左低右高。②"大"字宜小。③所有横画都左低右略高，且平行。④"口"宜小不宜大，且上宽下窄。⑤左右两边要写紧凑。

要点：鸟字旁，由斜撇、横折竖左钩、右点、竖折折钩和短横组成。①斜撇撇尖收笔交于横画起点，不能超过左边竖画。②右点居鸟字框内左上方。③鸟字旁不要写得太宽，宜窄一点。④三横左低右略高，且平行。⑤最后一横与竖折折钩的横画间距要适中，且不能连右画。⑥三竖画下方都向左微倾。

55

要点：①字形方正端庄，四平八稳，左右两字大小基本相等。②横画长短有别、间距有别，但都左低右略高，且平行。③"隹"笔画较多，要写得紧凑；其斜撇要写得曲而长，但其弧度不宜太大。④左右两边的底部要写平正。

要点：①字左窄右宽，左低右高。②"我"要写得挺拔精神，竖左钩的竖画要写垂直，斜钩不宜太弯太斜，第一撇为短平撇，与"鸟"的短斜撇不可混淆。④左右两字要写得紧凑。

要点：牛字旁，由撇、横、垂露竖和提组成。①撇为短斜撇，切忌写成平撇。②横为短横，左低右略高。③竖画为垂露竖，须写垂直。④提穿过竖画向左上出锋，其峰向左不超过短横末端，其斜度比横的斜度大。

要点：①字左长右短，左窄右宽。②两竖要垂直平行。③"土"上横起笔于"牛"横和提的中间；上下横间距不宜过宽或过窄；竖画中分两横。④左右三横长短有别，但都左低右略高，且平行。

要点：①字左窄右宽，形状方正。②三斜撇间距相等，斜度一致。③横折竖

56

左钩的竖画下方向内倾，并与三撇斜度基本一致。④竖画为垂露竖，须写垂直。

食						

要点：食字旁，由短斜撇、横钩和竖右钩组成。①短斜撇不能写成平撇。②竖右钩在撇与横钩的交叉点稍下方起笔。③竖右钩有四忌：忌竖画太长或太短，忌钩太平或太大。④横钩的横画和钩画宜短不宜长。

饭						

要点：①字左小右大，左窄右宽，左高右略低。②竖右钩的竖画一定要写垂直。③"反"的上撇为平撇，第二撇为竖撇，横折撇与竖撇斜度要基本一致。④捺画斜度要适中，不宜过竖或过平。

馆						

要点：①字左窄右宽，上部左右平齐，下部左高右低。②左右两竖画垂直平行。③"官"五横间距有别，都左低右略高，且平行；两横折的角度也要一致，其下方都向内倾斜；两"口"要有大小区分，上小下大，都须呈扁形。

车						

要点：车字旁，由横、撇折、竖和提画组成。①车字旁宜窄不宜宽。②横、折、提的斜度基本一致。③竖画为垂露竖，须写垂直。

轮						

要点：①字左小右大，左窄右宽，左高右低。②左部写法参阅车字旁。③"人"的撇、捺角度要适中，不宜太大或太小。④竖折右平钩不宜太大，其钩收于人字头内；其竖起笔于斜撇末端稍上处，必须在斜撇撇尖内。

要点：①字左长右短，左窄右宽，左高右低。②"圣"居"车"右面的中下方。③提画、折画和横画都左低右略高，且平行，长短间距有别。④横折撇起笔比左边第一横稍高一点，撇底和点底要齐平。⑤"工"位居撇、捺下方正中之处，短竖垂直位居两横画的中间。

要点：光字旁，由横、竖、撇、相向点和竖右钩组成。①竖画位于横画中间稍靠右处。②竖右钩不能写成竖弯钩，其竖较短，其钩宜小，起笔于横画、竖画与撇画的交点下方，与上方的竖画垂直。③相向点要小巧精致。

要点：①字左窄右宽，左小右大，左高右低。②所有横画都左低右略高，且平行。③"冖"不宜太大。④"车"末横最长，中横最短。⑤竖画为悬针竖，须写垂直，并位于"军"字的中轴线上。

要点：①字左窄右宽，左小右大，上部左右齐平，下部左高右低。②羽字头要写得矮、扁，切勿长、高。③"隹"四横间距相等，左低右略高，且平行。④左右两部的三竖画与竖右钩的竖部都要写垂直。⑤右部最后一横与左部

斜撇、竖右钩的底部持平。⑥"光""羽""隹"三部要写紧凑。

舟

要点：舟字旁，由斜撇、竖撇、横折竖左钩、右点、平提组成。①竖撇中上部与横折竖左钩的竖画要垂直平行，且间距要适宜，不能太宽太窄。②平提不能写成横画，不能超过横折竖左钩的竖画。③舟字旁宜窄不宜宽。凡是偏旁都要写窄一点，这叫宾主避让。

船

要点：①字左长右短，左右宽度基本相等。②"㕣"位居舟字旁的右边中部。③"几"宜写扁，其撇为短竖撇，收笔于左部的提尾下方。④"口"上宽下窄呈扁形，上横与左部右点齐平，下横与左都钩尖齐平。

航

要点：①字左右宽窄、左右高低基本相等。②所有的横画和折横都左低右略高，且平行。③两竖撇长短有别，弧度基本一致。④横折右平钩的底部要写得平稳，其横不宜太长。

酉

要点：酉字旁，由短横、短竖、竖撇、竖折和横折竖左钩组成。①四横都左低右略高，且平行。②撇为竖撇。③所有竖画都要写垂直。④横折竖左钩要略长过末横，切忌末横长过左右竖画。⑤酉字旁宜写得窄一些。⑥竖折的折画较短，且不能交于右边的竖画。

要点：①字左窄右宽，左低右高。②"酉"居"州"的左方中部。③"州"三点要有变化，左低右高；撇为竖撇，起笔在左边字的第一横下方；两竖都为垂露竖，中竖短，右竖长，与左边字的两竖画平行。

要点：①字左低右高，左窄右宽，左短右长。②所有横画都左低右略高，且平行，但长短有别。③"日"上宽下窄，呈扁形，中间短横交左竖，不能交右竖。④"生"撇为斜撇，其竖画起笔"日"字正中下方，并垂直中分三横画。

要点：豸字旁，由平撇、斜撇、右点和竖弯钩组成。①一、二撇斜度较平，三、四撇斜度较大，且平行。②两点不宜太大，方向一致。③第二点与竖弯钩底角同处在一条垂直线上，这是把握该字重心的关键。

要点：①字左低右高，左窄右宽。②右部字的上方短斜撇较直，"日"字上宽下窄，呈扁形，下撇为斜撇，撇尖略高于左边竖弯钩钩底。③竖折右平钩底部与左边竖弯钩的钩角底部略高。

要点：身字旁，由撇点、竖、横、横折竖左钩、平提和斜撇组成。①上撇撇尖不能超过左竖画。②竖画与横折竖左钩的竖画须竖直平行。③三横和平提间距要均匀，左低右略高，且平行。④斜撇从平提和横折竖左钩竖画的交叉点起笔，撇尖与平提起点基本平齐，不宜向左延伸。

要点：①字左高右低，左窄右宽，左长右短。②"区"位于"身"右边的中部。③所有横画都左低右略高，且平行。④三竖画垂直平行。⑤"区"框内的撇、捺不宜太长或太短，大小要适中，须写在框内。

要点：①字上部左高右低，下部左右基本齐平。左右两部的第一横齐平。②"弓"上方两横较短，下方横画略长，三竖画下方向左微倾，斜度要一致。③左右两个钩底要写平齐。④左右字要写紧凑，写端正。

要点：页字旁，由横、撇点竖、横折、竖撇和反捺组成。①顶横与横折的横画都左低右略高，且平行。②撇点小巧精致。③左右两竖画要竖直平行。④下撇为竖撇，从框内中央撇出，上不交于横画。⑤反捺与撇底要齐平。

要点：①字左窄右宽，左高右低，字形方正。②"川"字三画间距要匀称恰当，不宜太宽太窄，第一撇为竖撇，切忌写成斜撇，两竖为垂露竖，与左边的两竖都要竖直平行。

要点：①字上部左高右低，下部左右齐平；左右两部宽窄基本相等。②"彦"的三个点要写得精致活泼；上、下横都左低右略高，且平行；长撇与左部长撇均为竖撇，其余三撇均为短斜撇，其斜度、方向、间距皆一致。③左右两部要写得紧凑。

2.左中右结构

要点：鱼字旁，由斜撇、横折撇、竖、横、横折和提画组成。①横画都较短，左低右略高，且平行。②竖画垂直，中分三横。③提画斜度与横画基本一致。④鱼字旁宜窄不宜宽。

要点：①字左右高，中间低。②四横一提都左低右略高，且平行。③中部长竖为垂露竖，与左部中间短竖竖直平行。④左部两撇和中部第二撇斜度基本一致。⑤中部首撇为平撇。⑥右部首撇为竖撇，秀长优美，斜撇为短斜撇，与右点左呼右应。⑦斜捺犀利洒脱，起笔交于竖撇中下部。⑧左中右结构的字要特别注意左中右三部的合理搭配和组合。

要点：米字旁，由相向点、相背点、短横和长竖组成。①横画稍短，左

低右略高。②竖画较长，为垂露竖，须写垂直。③相向点要精致。④斜撇不宜太曲，起笔于竖画和横画的交叉点。⑤最后一点较小，切不可写成捺。

　　要点：①字左右宽，中间窄；上部左高，中略低，右更低。②"古"位于"米"的右方中上部，其竖下方可稍向左倾斜，位于"口"部正中，"口"上宽下窄。③"米""月"的底要写平正。④左边长竖、右边竖撇的竖部及横折竖左钩的竖部都要竖直平行。

　　要点：反犬旁，由两个斜撇和竖弯钩组成。①第一撇为短斜撇。②第二撇略长，斜度与第一撇基本一致。③竖弯钩的弧度要适中，上撇与弯钩的交叉点和钩底基本同处在一条垂直线上。

　　要点：①字左窄，右宽，中更窄；左右低，中间高。②第三撇斜度可稍竖一点。③竖画为垂露竖，须写垂直。④"矢"首画为撇点；第二撇为短竖撇，其撇尖，捺底与左部的竖弯钩底、中部的竖底同处在一条水平线上。⑤所有横画都左低右略高，且平行。⑥三部分要写紧凑。

　　要点：虫字旁，由短竖、中竖、横折、短横、平提和右点组成。①"口"部宜写扁，上宽下窄，两横左低右略高，且平行。②竖从"口"正中穿过，须写垂直。③提为平提，左低右高。④右点要写得小巧精致。⑤短竖和

横折折画的下方都向内稍倾。

蝴							

要点：①字中高，左低，右更低。②"虫"的"口"部上宽下窄，中竖与"月"两竖要竖直平行。③"古"三横都左低右略高，且平行；竖画下方向左倾斜，交于下方"口"正中，"口"较小，上宽下窄。④"月"三横都左低右略高，且平行；撇为竖撇，横折竖左钩的竖画须写垂直。⑤左、中、右三部要写紧凑。

石							

要点：石字旁，由短横、短竖、斜撇和横折组成。①三横画都左低右略高，且平行。②斜撇较竖，不能写成平撇，起笔交于横画的中间，也可稍偏左一点。③"口"部上宽下窄，左上角交于斜撇中间。

砌							

要点：①字左右宽、中间窄，左右低、中间高。②竖提的竖画须写竖直。③横折竖左钩竖画的下部要向左倾斜，与斜撇的斜度相呼应。

弓							

要点：弓字旁，由横折、短横和竖折折钩组成。①三横间距相等，左低右略高，且平行。②三竖画下方左倾的斜度要一致。③此偏旁窄一点为宜。

粥							

要点：①字中间高，两头低。②左"弓"小，右"弓"大。③所有折画下方都向左略倾斜，斜度要一致。④所有横画都左低右略高，且平行。⑤"米"的竖画为垂露竖，须写垂直，上为相向点，下为相背点，小巧精致为宜。

要点：耳朵旁，由三横、两竖、一平提组成。①三横长短有别，间距一致，左低右略高，且平行。②提为平提，穿过右竖中下部，不宜写长。③左右两竖要竖直平行，长竖为垂露竖，切忌写成悬针竖。

要点：①字左高右低，中更高。②四竖画须竖直，且平行。③中间第一撇为平撇，第二撇须写成竖撇。④"卩"竖画须写成悬针竖，宜稍长，须写垂直，横折竖左钩的竖部下方向左略倾，不能写垂直。⑤字的左中右三部分要写得紧凑。

要点：竖心旁，由左点、右点和垂露竖组成。①左点低，右点高。②右点交竖画，左点切不可连竖画。③左点较竖。④右点为斜点。⑤竖画为垂露竖，必须写垂直。

要点：①字左窄，中宽，右更宽；中间高，两边低。②"车"两横都左低右略高，且平行，其提微斜。③"斤"上撇为平撇，第二撇须写成竖撇。④最后一竖为悬针竖，须写垂直，宜稍长。⑤左竖、中竖底部写齐平。⑥字的左

中右三部分要写紧凑，其中竖画都要竖直平行。

　　要点：辛字旁，由右点、短横、相向点和短竖撇组成。①三横长短有别，左低右略高，且平行。②竖撇起笔于相向点下方和横画的交叉点。

　　要点：①字左右宽，中间窄，左右高，中间低，左右字的宽度基本相等。②两个长撇都为竖撇，不能写成斜撇。③右边"辛"的竖画为悬针竖，须写竖直，忌写成垂露竖。这画是区别两个"辛"的不同之处。④字的左中右三部分须写得紧凑，切忌松散。

3.上下结构

　　要点：宝盖头，由右点、左点和横钩组成。①右点位于横钩横画的上方正中，不能交于横画。②左点近似竖点，形如水滴，小巧精致。③横钩的横画左低右略高，起笔交于左点头部，其钩小而犀利。

　　要点：①凡带宝盖头的字，上点一定要写在字的正中。②该字与下面"安"字的不同点就是宝盖头要写得稍宽一些，把下部的字基本罩住。③横钩的横画和短横要平行，并保持一定的距离，过近或过远都不宜。④下部"豕"

字第一撇稍平，第二、三撇稍斜，斜度基本一致，第二撇较短，第三撇最长。⑤竖弯钩是写好此字的关键，其形上部弯曲，下部较直，有人称之为"平背"。"平背"与顶点同处在一条直线上。⑥第四撇为短斜撇，和捺同交于"平背"与左边最后一撇的起点略上处。其捺要写得舒展有力，向右伸展并超越宝盖头。

要点：①上下窄，中间宽。②宝盖头不宜太大。③"女"宜稍扁，横画要长，与宝盖头的横画都左低右略高，且平行。⑤撇底和捺底要平正。

要点：草字头，由长横和短竖组成。①左右短竖下方都向内略倾斜，两竖居于横画的中段部位。②长横左低右略高，两头粗中间细。

要点：①字上扁下方，上窄下宽。②下部两斜撇要写得舒展，第一撇较直较斜，第二撇较平略曲，并穿过竖折右平钩的竖画。左边短竖为垂露竖，不宜过长，并与竖折右平钩的竖画平行。③字底部要写平正。

要点：①草字头要写得扁。②"日"部上宽下窄，三横左低右略高，且平行，中横连左竖，不连右竖。③最后一横要写得长而平稳。④最后一竖必须是悬针竖，从"日"字下方正中起笔，垂直穿过末横向下运笔，并居字的中轴线上，要写得潇洒挺拔。

要点：四点底，由左点和右点组成。①第一点为左点，后三点为右点。②第一点与第四点稍大，点尾一致相外，点头一致向内。③中间两点略小，方向与第四点同。④四点间距要均匀，忌疏密不一，须写在同一条水平线上。

要点：①字呈三角形，上窄下宽。②字的上下两部分不宜写得太开，要紧凑。③"木"横画左低右略高，中竖为垂露竖，须写垂直，并从横画正中穿过，不宜过长，撇与捺底要写平稳。④竖画如向下延伸，刚好在第二、三点中间。⑤四点底位居"木"字下方正中部位，平稳托住上方字。

要点：①字上窄下宽，上紧下松。②"列"左低右高，两撇斜度要一致，两竖垂直。③四点底第一点起笔于第一横开端下方，第四点起笔于竖钩角下方，两点方向相反，点尾一致向外，其余两点居中，方向与末点一致；四点要写在一条水平线上，稳稳托住上方字。④上下两部分字要写紧凑。

要点：父字头，由相背点、斜撇和斜捺组成。①相背点笔画较短小，方向相反。②斜撇不宜太平或太短，略呈弧度，起笔切不可连右点。③捺画从撇点中部起笔，穿过斜撇的中上部，向右下运笔，其捺要写得遒劲有力、舒展飘逸。⑤撇、捺底部要写平正。⑥父字头宜扁。

要点：①上宽下窄。②重点写好斜撇和斜捺。③"巴"的竖折右平钩起笔对准上部第一个撇和捺的交叉点的下方；横折角不能交于捺画，要与之保持一定的距离，其折要短，下部稍内倾；竖画垂直居框正中。④竖折右平钩底部要写平稳，其钩收笔于捺肚之内。

要点：①字上宽下窄。②上方相背点要写得小巧精致。③斜撇要写得微曲秀长。斜捺穿过斜撇中上部，要写得潇洒飘逸。④横折竖左钩位于"父"部下方中间位置，要略扁，且不能与撇捺相交，要留有一定空间，其折画下部向内稍斜。⑤竖画为悬针竖，竖直位于字的中轴线上。

要点：立字头，由右点、短横、长横和相向点组成。①上点位于第一横的正中上方，不能交于横画。②第二横较长，且与上横平行，间距不宜太宽，两横都左低右略高。③两横中间的相向点要写得小巧精致。

要点：①字上宽下窄。②所有横画长短有别，左低右略高，且平行，上面两横间距略宽，其余间距均匀。③第二横最长，其次是最后一横，最短的是"日"内一横。④"日"上宽下窄，呈扁形，位置要居字正中。⑤最后一画为悬针竖，起笔交于"日"部底横正中，须写竖直，并与顶点同处字的中轴线上。

要点：①字上宽下窄。②三横均左低右略高，且平行，第一横最短，第二横最长，一、二横间距稍宽，二、三横间距稍窄。③竖左钩的竖画垂直位于立字头的中轴线上。④最后两点为相背点，头内尾外，其宽度与最后一横齐平。

要点：雨字头，由横、竖、左点、右点和横钩组成。①顶横较短。②横钩的横画较长，并与上面短横平行，斜度一致，左低右略高。③垂露竖较短，居雨字头正中。③四点要写得匀称适中，方向一致。

要点：①字上窄下宽，上松下紧。②所有横画间距有别，都左低右略高，且平行。③两长竖均为垂露竖，第一竖居字正中，第二竖起笔于左点和横钩交点下方，末端也可稍偏左，切不可偏右。④横折撇要有一定的弯度，不可太平。⑤其捺要写得秀长飘逸，捺底与左边竖底持平。

4.上中下结构

要点：羊字头，由相向点、短横和短竖组成。①相向点下方内倾，呈左右呼应之势，若中竖向上延伸，恰好穿过左点与撇点的中间。②三横间距相等，都左低右略高，且平行，中横最短。③短竖须垂直中分三横画。

70

要点：①字中间宽，两头窄。②所有横画都左低右略高，且平行，但间距有别，长短有别。③竖画垂直中分四横画。④第二个相向点宜小不宜大，位居竖画左右，其宽不能超过上方短横。⑤"口"宜扁，上宽下窄，宽度与第一横基本相等，居竖画下方正中位置。

要点：心字底，由左点、右点和卧钩组成。①卧钩要写得舒适，其弧度不宜过大，钩尖要向左上方约45度出峰。②中心点较小，要在卧钩所形成的空间正中上方，有适当高度，切忌将点落在卧钩内。③左点不交于右方笔画，最后一点较大，并略高于左边两点。

要点：①字两头宽，中间窄。②上中下三部分要写得紧凑。③上点与"日""心"的中点同处在一条中轴线上。④所有横画都左低右略高，且平行。⑤"心"的中间一点不宜写得太高，以不碰到上方笔画为宜。

要点：士字头，由长、短横和竖画组成。①两横左低右略高，且平行，上横长，下横短。②注意上下间距，太远太近都不宜。③短竖垂直中分两横。

要点：①字两头窄，中间宽。②两个"口"上小下大，上宽下窄，都呈扁形。③横画长短有别、间距有别，都左低右略高，且平行。④中间相向点居字正中，要写得短小精致，其宽度不超过上方"口"字。⑤顶竖垂直，若往下延伸，则正处在字的中轴线上，可把字分成大小相等、左右对称的两部分。⑥字呈椭圆形，取纵势。

要点：人字头，由斜撇和斜捺组成。①左撇右捺角度要适中，底部要保持平稳。②斜捺起点不能超过斜撇，并且还要略低于斜撇起点，但不能太过。③撇低捺高。④撇、捺造型要舒展飘逸、秀长隽美。

要点：①字两头宽，中间窄。②所有横画都左低右略高，且平行。③"口"和"皿"上宽下窄，同处在人字头正中下方，都须写扁，底横要写得长而平稳，并托住上方字。④"皿"四竖间距基本相等，下部都向内稍斜。⑤上中下三部分要写得紧凑，切忌松散，合理安排三部分的间架结构是写好此字的关键。

要点：羽字头，由两个横折、点、提组成。①"羽"左右两部大小基本相等，其折画下方略向左倾，斜度一致。②字头宜写扁，取横势。

要点：①字两头宽，中间窄。②"羽"写法同羽字头。③横画长短有

别，左低右略高，且平行。④"田"上宽下窄，中横不与左右竖画相交，中竖垂直中分横画。⑤"共"两短竖下方都内倾，并居两横正中，末横宜长，托住上方字，撇底、点底齐平。

峃							

要点：党字头，由相向点、短竖、左点和横钩组成。①短竖须写垂直，位于横钩横画的正中。②相向点位于竖画左右，对称向内呼应。③横钩的横画左低右略高，其钩小巧精致。④党字头宜写扁、写宽。

堂							

要点：①字两头宽，中间窄。②"口"宜扁，其大小要适中，位于党字头下方正中。③横画间距相等，左低右略高，且平行。④上下两竖须竖直，并同处于字的中轴线上，下竖中分下方两横画，但不能长过底横。

5.半包围结构

辶							

要点：走之，由右点、横折折撇和平捺组成。①点、横折折撇与捺的交叉处在一条垂直线上。②横折折撇宜小不宜大。③平捺有一波三折之说，要写得舒展自然、流畅优美，以看不出折角为妙。

道							

要点：①"首"笔画较多，要写得紧凑，下方不能连接平捺，相向点与

撇点同处在第一横中部。②五横都左低右略高，且平行，第一横最长，第三、四横最短，且交左竖，不交右竖。③左右两竖平行，右竖比左竖稍长。④重点是写好平捺。⑤右点、横折折撇和平捺的书写技巧，参看走之写法。

要点：走字底，由短横、长横、短竖、斜撇和斜捺组成。①捺画宜长不宜短，要写成斜捺，其斜度趋平。②撇底、捺底齐平。③三横都左低右略高，且平行，上横短，中横长，下横最短。④两竖同处在一条垂直线上。

要点：①"干"须写在走字底内，两横平行，左低右略高，上横短，下横稍长，上横略高于左边第一横，下横稍低于左边第二横。竖画为悬针竖，须写垂直，不能交于下方的斜捺。②三竖画都要竖直平行。③走字底与"干"要紧凑。④斜捺和悬针竖是字的精彩之画，尤为重要。

要点：建字底，由横折折撇和斜捺组成。①横折折撇的两个撇画斜度一致，其横较短，左低右略高。②斜捺要写得舒展有力，不能写成平捺。

要点：①"聿"须写在建字底内，其五横间距相等，左低右略高，且平行，第二横最长，末横其次。②竖为悬针竖，须写垂直，不宜写得太长，不交斜捺。③建字底宜宽不宜窄，起笔于右边横折横画的下方。④斜捺从"聿"的第五横左方起笔，向右下行笔，并穿过横折折撇的第二撇中部，至出锋收笔。

⑤左右上下要紧凑。⑥斜捺和悬针竖是此字的精华所在。

要点：虎字头，由短竖、短横、横钩、竖撇、平撇和竖折右平钩组成。①短竖与"七"的竖画都须写垂直。②长撇为竖撇，中上部宜直，下部宜曲。③横钩的横画宜略长，左低右略高，并与短横平行。④"七"宜写扁，竖折右平钩底部要写平正。⑤竖撇和横钩尤为重要，它是字的骨架之画。

要点：①虎字第一、三撇为竖撇，第二撇为斜撇。②"七""几"宜写扁，竖折右平钩须写在虎字头内，横折右平钩须写在虎字头外，上钩小，下钩大。③两竖撇的撇底和横折右平钩的钩底要写在一条水平线上。④短竖和竖折右平钩的竖画须写垂直。⑤要把字写端正、写平稳。

要点：广字头，由右点、横画和竖撇组成。①右点位于横画正中稍偏右处的上方，但不能交于横画。②撇为竖撇，其撇中上部较直，下部较曲，形态秀长，舒展优美。

要点：①字上紧下松，上密下疏，上重下轻。②广字头其撇为竖撇。③所有横画都左低右略高，且平行。④所有竖画都垂直平行。⑤"鸟"字三竖下方都向左倾。⑥广字头内笔画密集，要写紧凑。

75

6.三包围结构

门

要点：门字旁，由右点、垂露竖和横折竖左钩组成。①点位于门字框的左上角，与两画不相交。②左竖为垂露竖，切不可写成悬针竖，与横折竖左钩的竖画竖直平行。③横折竖左钩的横画，左低右略高。

闪

要点：①字左右两竖竖直平行，但下方也可各自向外略倾，呈上宽下窄之势，左右底部写平正。②"人"不宜过大，不能交于左、上、右三方的笔画，居于门字框偏上位置，斜短撇微曲，并与右点相交。

匚

要点：区字框，由短横和竖折组成。①上横短，下横略长，两横左低右略高，且平行。②竖画须写垂直，宜长忌短，这是写好区字框的关键。

巨

要点：①字所有横画都左低右略高，且平行，中间两横间距略窄，上下两横间距略宽。②末横最长，首横其次。③横折的折画略内倾。

凵

要点：画字框，由竖折和竖画组成。①两竖画下方都向内略倾斜，右竖交接横画，并长过横画。②横画左低右略高，右方不过竖画。

画							

要点：①字为下包围上结构。②所有横画都左低右略高，且平行。③"田"位于顶横的正下方，上宽下窄，中竖垂直中分横画，中间短横与左右竖画不相交。④竖折的竖画和末竖下方都向内倾斜，并与"田"字左右两竖相呼应。⑤注意字框内上下左右的空间布局。

7.全包围结构

口						

要点：国字框，由垂露竖、横折竖左钩和横画组成。①上下两横平行，且都左低右略高。②左右两竖既可竖直平行，中部也可向外略拱。③其框宜长，不宜方，更不宜扁。④横折竖左钩的竖画长于底横，并略低于左竖。

国							

要点：①"玉"字位居框内正中，不与四边横竖相交，要留有一定空间；三横平行，左低右略高，一、二两横间距略窄，二、三两横间距略宽；右点较小，位居竖画右侧、两横中间；竖画垂直中分三横。②国字框书写技巧参照上方国字框要领。

图							

要点：①两横要平行，两竖既可平行，又可向外略拱。②"冬"位居框内正中，上下不可交于横画，左右可交于竖画，短撇与横折撇斜度一致，横折撇与斜捺底部要齐平，两点方向一致，同处在字的中轴线上。

要点：①字上宽下窄，呈扁形。②所有横画平行，左低右略高，间距相等。③"十"的横画较短，不能与左右竖画相连；竖画须写垂直，并中分三横，上下与横相接。④横折竖左钩略低于最后一横。

8.品字结构（正品、倒品）

要点：该字为正品结构，这类字上部小下部大，形似金字塔，要特别注意上下左右关系。①上部字居中，下部字展开承托之势。②每个"口"大小有别，略呈扁形，上宽下窄；上面"口"稍大，且居中，下面左"口"略小，右"口"稍大；三"口"不能分得太开，要写得紧凑，而且还要留有适当间距。

要点：该字为正品结构。①上"木"居中，宜写得稍扁。②三个"木"大小有别，下部左"木"较小、右"木"较大。③所有横画都左低右略高，且平行。④所有竖画都是垂露竖，须写垂直。⑤所有撇画斜度都要一致。⑥第一、三捺斜度一致，第二捺为反捺，以点代捺。⑦下部左"木"撇底和右"木"捺底要齐平。⑧字呈三角形，写好此字，结构布局是关键。

要点：此字为倒品结构，这类字同正品结构正好相反，上大下小，形似倒三角，所以要把握好上下左右关系。①字上部宽，下部窄。②"此"右方两竖要竖直平行，左方短竖下方可向内稍倾斜；左右两部要写紧凑。③"糸"须居字正中，顶住"此"字，上下两部要写得紧凑。④这种上重下轻、上宽下窄的倒品字，一定要把字写正写稳，这一点至关重要，否则容易把字写歪写倒。

要点：此字为倒品结构。①字上宽下窄。②上部扁，取横势；下部长，取纵势。③"力"的横折竖左钩折画下部稍向左斜，与斜撇斜度基本一致。④"口"上宽下窄，宜写扁一点，紧靠"力"字。⑤"贝"居字正中，并托住"加"字，其撇为竖撇，点不能写成捺，左右两竖要竖直平行。⑥上下两部要写得紧凑。⑦这类字应写得端正稳重为上品。

钢笔楷书与历代碑帖的借鉴

——选帖、读帖、摹帖、临帖、背帖、入帖、出帖

钢笔楷书，顾名思义，就是用钢笔写的楷书，其书写原理和法则与毛笔楷书都是相同的。我们在学习钢笔楷书之前，首先要强调的一点，就是历代碑帖的借鉴。选帖、读帖、摹帖、临帖、背帖至关重要。大凡有成就的书法家（不管精通的是楷书、草书、行书、隶书，还是篆书），都是从玩味碑帖中得法的。元代大家赵孟頫说："学书在玩味古人法帖，悉知其用笔之意，乃为有益。"赵氏这样评说，并非信口开河，而是实践感悟。要知道千余年来，碑帖集历代书法精华之大成，是先祖们智慧的结晶，继承和借鉴碑帖，对学习钢笔楷书，无疑是大有裨益的。所以说，碑帖是学习钢笔楷书的最好范本，既方便，又实用。

那么，什么是碑？什么是帖？

碑是石刻，包括竖在地面上的碑碣，埋藏在地下的墓志，以及就山而凿的摩崖等。如《石门颂》《张黑女墓志》《麓山寺碑》等。碑文多是一些歌功颂德、记人记事、祈福祝寿的内容。在文字书写上，多请当时善书能手来承担，具有相当的书法艺术价值，故引起大家的重视。人们选择写得好的碑碣，用纸墨椎拓下来，叫作"拓片"，剪装成册叫"拓本"。

帖本意指帛书，后来泛指一般笔札，包括书信及其纸质书。五代以后，人们把著名书法家的手笔或艺术性较强的书法作品钩摹下来刻在石版或木板上，再椎拓下来，或者将墨迹直接影印出来，作为人们欣赏和临摹的范本，这些统称为帖。如王羲之的《十七帖》、怀素的《自叙帖》、颜真卿的《争座位帖》等。

碑和帖在书体和风格上是有区别的。碑文在习惯上是正用，碑字多方挺规整，这种古朴方正的书风称为"碑书"；而帖的内容多是一些诗文、书札及便函之类，可以无拘无束，信手挥洒，自然流丽，这种飘逸洒脱的书风叫作"帖书"。这种"帖书"对学习钢笔字比较合适，所以这里以帖为例，作一阐述。

选帖：一定要严谨郑重对待，如同拜师一样，选择的好坏，直接影响学习书法的质量。在选帖前，首先要弄清楚所学的书体，是楷书还是行书。学正楷的选择楷书类字帖，学行书的选择行书类字帖。然后，再根据自己的兴趣爱

好，选择所喜欢的那种风格的字帖，作为自己临摹的范本。如果选择了楷书，还要考虑是大楷还是小楷。一般学习钢笔字，选用小楷字帖比较好（传统方法是先学大后学小。由于书写工具的不同，这种观点应该纠正过来）。因为小楷碑帖的字小巧精致，同钢笔字的大小差不多，从视觉角度看更适合临摹。当然，并不是说大楷字帖就不能学，因为大楷空间所占的位置大，其字结体特点和规律与小楷字帖有所不同。宋苏轼说："大字难于结密而无间，小字难于宽绰而有余。"明祝枝山也说："大字贵结密，不结密则懒散无精神"，"小字贵开阔。小字易得局促，须令字内间架明整开阔，写起一似大体段。长史所谓大促令小，小展令大是也"。所以学习钢笔楷书以小楷字帖较宜。如果一些小楷字帖很难买到，可以大楷字帖替代，也可用复印机缩小，或者通过电脑加工而成。

读帖：在学习字帖中，这是非常重要的一环，它是临帖的前奏。这里所说的"读"，并不是朗声读出字帖中的字，而是对它的笔法、间架、章法、布局以至风格气韵等，作一番精细的观察分析。然后再看它的落笔、行笔、收笔以及上笔跟下笔的呼应关系是如何处理的，这些都要一一记在心中，这是眼观神会，加深理解。宋黄庭坚说："古人学书，不尽临摹。张古人书于壁间，观之入神，则下笔时随人意。学字既成，且养于心中，无俗气，然后可以作，示人为楷式。凡作字须熟观魏、晋人书，会之于心，自得古人笔法也。"相传三国时，曹操很喜欢师宜官的书法，便把他的字放在帐中，一有空就读。唐代欧阳询一次在行路中发现晋代索靖写的碑，辗转赏读，一直站得两腿发酸，干脆坐下来读，这样连续读了三天方休。可见古人对碑帖是何等重视。故在临摹字帖前，首先要养成"读"帖的习惯。

摹帖：摹帖的方法有多种：①薄纸蒙在帖上，然后笔随影走，按照显露出的字迹笔画摹写。写时不能依样画葫芦地描抹，而要看准笔画的形状和来龙去脉，以及大小粗细的变化，揣摩它的笔法和结构形态以及变化规律。②双钩摹法。即用薄纸蒙在碑台上，再按照显露的点画边缘，用墨线钩出来，要钩得准确，线条描得匀称挺劲生动，从而掌握用笔和结构，在心中储藏下各个字的优美造型。③用印刷品描红，更简单方便，也是练习基本功的方法之一。

临帖：书法学习的中级阶段。要做到心到、眼到、手到，三者须紧密结合方能奏效。临帖一般指对临，就是把字帖放在面前，首先对它的点画、用笔、笔势、笔意等作一番分析研究，然后照着它握笔直书，写在纸上。当然，也可以对字重点临、拆开临、分段临，这无定法。但一定要反复练，直到两相对照

自己感到满意为止。

临与摹是两种不同的学习方法，各有其长，各有其短。南宋姜夔《续书谱》云："临书易失古人位置，而多得古人笔意；摹书易得古人位置，而多失古人笔意。临书易进，摹书易忘，则经意与不经意也。"故临能表达出原迹的笔意（笔法、笔势等），由于与帖脱开，不能一模一样还原其迹，而失掉原迹的间架位置，但它得神也。而与此恰恰相反，摹易得原迹的结构位置，即形也，但依赖性较强，往往会忽略了笔意，而且容易忘记。为了扬长避短，临与摹须结合，才能达到形神兼备的效果。

背帖：书法学习的最后阶段。有人叫记临、默临，就是离开字帖后，全凭记忆把帖上的字一模一样地写出来，涵盖字的点画形态、用笔方法、结构安排，风格趣味等。要做到这一点，事先必须静观默察，反复体味，使之烂熟于心，才能一挥而就。缺乏领悟过程和平素临与摹的功夫，只知其然而不知其所以然，是很难达到预想效果的。这方面，我们的前辈是做得很出色的。宋米芾晚年还能把他40岁以前所学的字都背临出来，并写得活灵活现。他自己说他写的字叫作"集字"。可见他所下的功夫之深，值得我们学习。

入帖、出帖：入帖与出帖如同拜师和出师。古人所谓"专一、广大、脱化"的三大功夫，就是出入帖的整个过程。正如当代书法名家林散之先生所说："始有法兮终无法，无法还从有法来。"意思为，开头时求"无我"，末了求"有我"。宋黄庭坚云"先与古人合，后与古人离""入则重规叠矩，出则奔轶绝尘"，也正是这个道理。所以初学阶段，应当选定一家一帖，规矩方圆，亦步亦趋，专心致志，求合求同，不可有一点自己的主张。好像蚯蚓，吃的是泥土，吐出来的还是泥土。只有这样坚持不懈地临摹下去，真正掌握它的笔法、间架、气势和韵味，把字临得形神毕肖，才算是"入帖"。在未入帖前，切不可见异思迁，朝令夕改。今天搭颜字架子，明天拆了再搭欧字架子，后天又搭赵字架子，这样拆拆搭搭，四面出击，浅尝辄止，毫无疑问，诸家形迹会时时影响你的思绪，弄得你驳杂紊乱，心无主意，一无所获。古人认为，持之以恒这段功夫最难，必须"心愈坚，志愈猛，功愈劲，无休无歇，一往直前，久之则心手相应"。待学到七八成火候时，才可以更换字帖，旁通博览，精研众采，集各家之长，点滴归源，纵横比较，取精用宏。像蜜蜂采百花之粉，酿一家之蜜，广泛地吸收各家之长，再加上自己各方面的素养，"融天机于自得，会众妙于一心"，自成一家，达到出帖"有我无法"的最高境地。

楷书钢笔字帖

一	三	五	七	九	二
四	六	八	十	日	月
水	火	山	石	田	土
方	人	耳	目	手	足
上	中	下	大	小	了
刀	尺	子	文	生	白
云	电	风	雨	天	乌
飞	鸟	鱼	来	去	只
入	口	出	门	关	走
东	西	南	北	左	右

马	牛	羊	儿	在	青
我	是	爱	国	星	们
心	好	学	习	向	早
妈	爸	灯	看	送	农
工	厂	民	自	己	也
木	禾	苗	竹	江	两
米	公	鸡	鸭	长	巴
把	的	秋	到	气	那
会	个	字	种	玉	地
很	多	花	他	和	吃

你	不	猫	草	同	鹅
毛	红	清	头	尖	里
坐	见	闪	有	吹	开
亲	哪	就	家	雪	画
叶	牙	用	笔	几	座
房	前	果	香	后	成
过	要	起	边	背	放
又	虫	河	弟	面	正
对	哥	骏	膘	韧	嘶
构	纤	逆	迈	漠	肤

虚	秃	驱	皇	削	贱
鹤	孟	橙	皖	憧	憬
钮	芬	券	瞎	盲	纯
烤	灌	焰	烘	填	搁
帐	怨	捧	惨	忧	虑
熬	澡	淤	督	惩	罚
寨	饮	援	氏	璧	臣
御	侮	辱	拒	袍	荆
冈	筛	滋	榜	勿	耻
脊	梁	拳	酥	乃	洛

籍	阀	娱	剧	怖	匪
舅	旷	蠢	灶	蘑	菇
勃	岔	迁	鸿	铭	炊
悼	姓	哀	施	挠	权
勘	测	扛	否	浆	桶
崇	嘉	宇	砖	屯	垒
筏	秦	既	乏	矿	恰
厦	良	伐	综	益	邦
协	汇	县	泽	投	渠
选	毕	聂	克	距	狱

旦	锤	锦	拆	监	嘿
享	嘲	谨	佳	赠	伦
篇	荐	圣	删	沫	型
雅	缩	颠	洽	昏	堪
控	毒	蜷	伪	剥	哎
熄	绞	挪	歼	匠	徒
柜	锈	爹	蜡	袄	筒
揪	稀	粥	撇	糖	搅
梦	炕	闰	允	颈	项
棒	匾	贼	畜	汛	瑟

逼	桩	暇	勾	勒	迂
驰	蹄	蹈	涯	丸	岷
迫	购	欠	款	竭	挣
忱	抒	述	某	毅	版
囚	棺	刑	拷	魔	凯
葬	眈	咨	询	浏	喔
闽	挚	诸	葛	亿	煤
蒸	菌	疗	裹	宙	渺
赐	慷	慨	贡	献	胁
睹	俊	俏	叉	拢	唧

谱	奏	范	扩	纵	刹
辨	烂	戈	浑	抚	旱
介	蛇	丰	鼠	糟	蹋
殖	肆	痰	核	呻	吟
烦	掌	律	艘	惹	桅
撕	唬	扭	龇	咧	瞄
咏	妆	绦	裁	徐	疏
泰	啬	喧	袢	黝	肌
拘	嘛	耽	误	素	蕴
柚	嚷	旺	吆	郑	彼

凭	腼	崭	钞	喷	魂
浙	甸	兀	拥	臀	稍
蜿	蜒	挎	狍	瓢	舀
邮	掺	豪	粼	筷	鲇
鲫	抛	拾	捣	恋	澈
瑜	遣	策	抵	幔	硫
磺	缆	盔	弃	泸	湍
诡	键	溃	撤	褐	溅
疯	钓	召	搏	狈	赴
屐	扣	扉	缘	酿	倘

限	燥	譬	罟	黯	恕
俗	屠	署	辟	茅	榨
慕	寇	晋	奉	抡	崎
岖	尸	棋	悬	崖	斩
涧	拧	嗖	屹	屈	碑
坨	劣	袭	考	愣	倚
豹	覆	滥	竽	郭	编
捂	腔	混	脾	祭	宗
仆	咚	忌	丧	膑	瞪
惑	讽	蔑	赢	序	蟋

蟋	宅	慎	择	址	掘
巢	隧	骤	耙	糙	钳
悠	寻	呈	戴	词	卡
显	副	托	索	珍	惜
智	勤	班	匆	健	康
肯	累	商	凑	扰	透
玻	璃	默	摄	突	贴
鞠	躬	吩	咐	侧	胶
卷	哭	杂	社	诗	宿
寺	危	辰	恐	登	鹳

依	暑	级	铁	链	颤
犹	豫	奋	攀	并	辫
呵	居	基	础	期	均
绩	退	试	愤	趁	努
贫	耐	尝	赵	设	计
参	研	横	跨	史	击
但	固	栏	遥	翠	艳
绣	衬	灵	疾	泛	待
泡	锐	蹬	逮	希	通
浅	随	航	邀	瞭	旗

帜	猛	探	佛	曲	率
批	联	系	搜	摸	捏
怀	握	姿	势	炸	财
陆	继	续	庙	休	烟
淹	敏	捷	险	断	迅
速	夺	政	委	仅	却
缸	梁	艰	饥	忍	责
防	锅	含	讯	邓	略
捧	匀	润	凳	剪	延
征	汉	便	肠	缝	替

盐	顾	擦	换	晾	拐
棍	乎	眯	坑	司	叹
悦	妇	裙	招	鼻	聪
掀	示	喷	赞	缓	粟
饿	蚕	归	泪	罗	绮
者	移	仍	抄	印	刷
嗓	恨	爆	缺	血	睁
扶	弱	勉	励	牢	改
霉	臭	折	磨	幕	秘
押	犯	订	贵	趴	叠

涌	滩	喻	丈	仰	屏
抽	欣	赏	映	涨	淌
封	遮	浸	浓	梢	酸
软	库	饶	哨	峡	绽
懒	划	刺	拣	粪	料
庞	守	义	则	株	窜
撞	锄	握	焦	筋	疲
拔	喘	费	截	庭	零
锯	斧	夸	奖	推	摔
羞	遇	任	何	惯	卖

验	占	搬	趣	狠	强
合	适	躺	价	宜	供
冰	什	么	绿	化	说
春	树	桃	梨	苹	园
泉	溪	海	洋	都	流
进	岛	岸	兴	安	岭
祖	广	热	共	产	党
太	阳	光	远	色	近
听	无	声	还	惊	喝
渴	处	找	怎	旁	许

办	法	高	得	非	常
着	片	瓜	圆	兔	真
可	古	时	候	孩	叫
朋	友	玩	回	跑	谜
语	落	腰	挂	它	让
路	弯	点	柳	燕	醒
蛙	轻	细	快	葵	跟
问	笑	车	力	机	年
这	写	京	村	急	忙
拉	衣	服	没	全	直

给	棵	才	以	样	活
本	领	老	应	该	收
菜	完	您	请	包	捉
干	奇	怪	劳	动	今
林	刚	谁	想	王	话
师	父	读	书	荷	更
美	丽	平	买	像	午
饱	条	埋	明	第	记
住	空	升	萝	卜	根
茎	黄	扁	豆	实	鹰

能	消	灭	庄	稼	害
浪	贝	壳	篮	步	次
悄	虾	唱	装	蓝	彩
朵	姐	跳	伞	知	道
敢	从	军	战	士	医
敌	视	眼	睛	极	身
穿	脚	原	结	啊	定
打	勇	专	童	团	员
帮	助	迷	响	枪	英
雄	丛	扒	追	仔	迟

拍	往	校	教	室	课
羔	丢	呢	抱	黑	奶
牧	场	饭	喊	低	呀
珠	吗	池	游	吧	息
加	壁	虎	借	尾	难
爬	行	告	诉	新	位
科	外	喜	欢	物	站
件	坏	错	当	汗	滴
粒	辛	苦	忘	挖	井
主	席	乡	立	块	刻

念 她 夫 台 鲜 情
发 事 脸 尊 敬 攻
寂 赤 驳 帽 额 皱
深 偎 倾 解 充 彻
垮 未 蔽 椅 卧 吊
壶 厨 浴 膝 夹 稿
燃 餐 贯 陋 与 鲁
绍 戒 类 描 务 于
钱 寿 严 坚 而 且
毫 驰 府 浮 陷 洪

尚	悉	性	潜	舱	稳
绳	劲	丙	程	诊	职
业	救	死	症	效	载
决	积	拜	访	渔	判
译	楚	接	隆	漆	启
即	竖	钟	塞	配	复
揭	超	障	碍	庆	涛
汹	股	翼	甲	僵	坠
衡	掠	械	困	融	腾
宋	龄	将	集	谓	汰

欧	锁	调	吼	富	卓
绝	虽	内	辽	遭	灾
存	寄	傻	甘	需	善
硬	此	倡	柔	钓	蓬
稚	纶	莓	苔	桑	芽
卵	榆	喂	洗	增	隔
添	烛	捆	渗	秆	扎
茧	贪	娄	吮	狭	触
感	腻	嫩	唇	染	汁
津	腐	媚	墩	轨	梭

兵	塑	耸	兰	检	阅
伏	啸	滔	浩	堑	赛
拨	惕	磕	套	腆	拼
脖	局	踢	忆	淋	撑
瓣	偶	货	笋	筐	冒
溜	及	哄	胖	萍	苏
轿	堡	纠	缠	掏	乞
侍	孤	轧	质	役	营
持	黎	轰	屡	摧	毁
肩	暴	塌	晕	规	膛

仇	跃	遵	刘	置	渡
统	况	谋	陪	析	取
杀	榴	据	堤	庐	川
鹭	泊	吴	阶	镶	厅
耀	繁	宴	缭	敞	饰
括	宾	禁	昆	仑	辉
亩	凝	莲	普	笋	丘
峻	簇	瑰	寓	掩	盗
亡	窟	窿	街	坊	劝
悔	匣	铲	免	德	避

箱	哩	倍	叮	嘱	哈
肃	晌	诲	济	幽	妖
藻	偏	煮	沸	昼	莹
倦	碎	歇	雕	厘	甚
至	蹲	概	异	侵	衅
驻	具	坝	拦	坦	输
泄	顿	万	泻	储	余
蓄	舍	帝	辞	猿	径
斜	乳	哺	暮	络	绎
邻	旬	酬	俺	歉	陶

冶	仪	贺	杰	诞	吵
挥	绪	醉	酒	痴	妙
聚	苛	致	唯	骄	傲
聋	哑	盈	灿	茄	跪
秒	镇	恍	惚	揉	潮
罩	亭	若	昂	盼	鼎
踮	逐	崩	霎	恢	佩
拄	槐	妻	痕	穆	泣
腮	洲	矫	躯	牵	倔
曾	荒	翘	鬼	吻	奈

稞	港	舒	隙	拂	漾
柄	蜗	蛟	萎	鲸	获
属	肢	滤	兽	吨	肺
胎	幼	末	浒	搞	冠
愧	悟	愉	佣	愁	章
咳	嗽	暂	硝	炭	阻
谊	侦	偷	眺	郁	付
颐	殿	廊	阁	爽	琉
栽	葱	蔬	朱	嫂	估
损	郊	夕	幻	览	宏

博	艺	凡	罪	促	企
窃	殊	源	店	藕	炎
噪	踪	废	翁	独	凌
腊	哲	磅	拴	释	授
宣	萨	妄	竟	执	审
城	故	宫	坛	首	亚
运	图	馆	世	界	现
代	市	杨	柏	松	桦
枫	榕	梧	桐	棉	壮
季	暖	认	柿	注	意

抬	诚	递	狐	狸	景
棚	蜘	蛛	歌	愿	蚂
蚁	骂	竿	赶	鸦	蚜
姑	咕	值	植	蜻	蜓
晴	少	短	双	单	反
寒	冷	温	矮	粗	熟
吞	吐	破	保	护	飘
望	稻	铺	金	底	作
报	亮	总	理	夜	洁
扫	切	志	激	晨	列

宁	岁	做	客	表	兄
间	互	相	音	承	术
李	铅	已	经	桌	怕
拿	连	些	由	观	沿
答	百	别	弄	际	信
狼	脏	冲	伙	怜	先
再	争	辩	扑	播	插
秧	浇	割	脱	扬	脑
创	造	器	女	舌	爪
巾	舟	妹	娘	甜	乱

抓	采	布	带	船	舰
斤	元	寸	户	华	胜
利	官	容	票	象	阿
姨	令	讲	究	达	张
转	汽	袋	冻	绘	烈
简	辆	骑	倒	警	丁
盯	纪	分	油	挡	漂
露	评	比	坪	证	整
骆	驼	俩	围	墙	茂
盛	枝	腿	摇	葫	芦

满	谢	每	言	治	慢
变	蚕	始	易	千	角
度	练	技	巧	准	确
数	晚	院	靠	颗	爷
之	组	名	勺	斗	睡
墨	陈	芝	麻	饼	盒
屋	嘴	肚	疼	俭	朴
卫	袜	补	齐	净	沙
因	为	穷	窝	提	洞
叼	羽	差	句	哇	掉

匹	蹦	半	麦	如	周
伯	昨	伴	甩	啦	体
操	武	举	重	泳	帆
板	滑	球	排	乒	乓
尘	歪	男	晃	枯	品
茶	森	晶	众	功	织
拱	桥	逗	遍	按	案
纱	钢	踩	挺	精	洼
娃	翅	膀	傍	查	典
察	蜜	蜂	峰	胸	脯

蒲	跪	碗	啄	咱	病
摆	皮	粮	食	伤	鸣
猴	顽	扮	狗	熊	紧
丝	演	戏	静	叔	算
思	床	疑	霜	央	瓦
宽	阔	阴	交	各	优
楼	初	冬	茫	雾	塔
野	层	淡	射	芒	厚
离	荣	烧	尽	旅	备
降	乘	苍	晒	识	夏

被	吸	减	必	须	形
状	针	徽	杭	州	湖
龙	瀑	雁	桂	岩	陵
湾	潭	吓	躲	历	态
裂	抖	蝌	蚪	顶	讯
披	格	狡	猾	梅	雹
柱	漫	密	沾	湿	粉
杆	绑	篱	笆	逢	伟
苇	违	抗	猎	犬	穴
骨	弓	箭	血	革	制

臼	齿	谷	页	码	鞋
式	鞭	盆	瓶	盖	盏
预	颜	窗	帘	紫	窑
凉	塘	群	灰	捕	迎
龟	裳	碧	鼓	孔	雀
展	拖	散	礼	貌	模
洒	扇	丑	影	晓	眠
觉	闻	啼	堆	等	钻
剩	特	瘦	除	欺	负
咬	越	幸	称	曹	堵

议	论	秤	砍	沉	线
止	然	量	求	宝	剑
号	捞	慌	指	假	威
扯	命	趟	朝	神	鹿
凶	恶	受	骗	管	笛
筝	胡	弦	吉	弹	琴
铃	敲	锣	挑	担	柴
挤	拌	药	撒	肥	搭
架	摘	胳	膊	胆	臂
母	恩	悲	怒	镰	银

袖	衫	裤	钩	钉	材
忠	队	伍	返	牺	牲
呱	糕	笼	汪	较	闷
旧	窄	薄	闲	讨	厌
详	呼	私	闹	终	失
败	永	久	临	支	泥
传	脆	停	奔	恳	袱
另	泼	节	毯	驶	炮
咖	啡	乐	舞	端	祝
福	所	振	欲	蝉	忽

闭	引	莫	斯	附	养
派	谈	讶	导	旋	霞
瞧	逝	刮	狂	劈	阵
顺	或	碰	懂	孙	诵
照	例	圈	段	涂	呆
堂	厉	题	育	踏	痛
仗	使	唤	眉	谎	资
残	酷	鹏	鹊	蝴	蝶
蚊	蝇	鸥	狮	猩	猪
轮	部	幅	束	录	镜

枚	份	纸	杯	串	葡
萄	伸	纹	糊	秀	驾
境	淘	维	吾	尔	族
仿	符	搂	标	杜	鹃
绵	杉	慈	祥	炼	炉
抢	捡	铜	碟	雷	震
锋	朗	租	区	省	途
尤	其	陡	峭	翻	滚
巨	著	仙	杖	压	网
垂	逃	哗	渐	虹	环

绕	迹	隐	约	建	筑
晰	蒙	藏	扔	波	荡
沟	疆	杏	最	坡	梯
暗	够	修	留	味	眨
似	般	挨	微	应	该
奔	科	懂	建	造	推
器	西	肉	抬	馋	直
亲	眼	羽	差	嗓	句
极	掉	谜	箱	池	塘
波	替	裳	热	耳	嘴

鼻	晴	伙	伴	夜	停
转	播	视	察	煤	炭
寻	露	鸭	邻	居	借
结	砍	柴	深	刮	抢
修	止	本	思	久	厌
倦	累	莺	练	受	猎
坚	持	因	念	背	傍
湖	通	荷	珠	神	平
省	笔	始	灰	蜘	蛛
织	阵	丝	断	重	冰

范	简	单	顾	迅	顿
涕	待	帐	剩	绸	价
贵	异	豪	咱	棉	絮
千	蔡	薄	洲	禁	叹
筷	稀	烫	俩	赛	搅
胜	嫌	银	亿	除	越
印	曹	官	堵	柱	秤
秆	宰	割	艘	沉	线
搬	微	牧	泊	漠	茫
矿	兰	簇	拥	吸	显

蒋	疑	吻	颊	紫	峰
仍	默	扎	崭	况	慌
雕	屏	特	唤	羞	愧
悦	曲	初	翠	爽	透
休	克	但	却	而	且
尝	葡	萄	串	梯	茂
苍	疆	搭	棚	暗	淡
躺	床	伏	沈	霜	梅
凌	寒	独	遥	昼	疲
够	咬	甲	板	展	翅

崇	达	迷	质	究	掂
藏	郊	贯	溅	裤	致
图	馆	者	管	册	济
些	笃	呵	阅	览	凳
坦	蜡	糟	虽	强	态
适	孔	碍	钉	舱	港
狂	颠	簸	灌	排	巨
竟	匹	愿	驮	坊	挡
伯	浅	鳅	拦	唉	筋
蹄	既	号	缝	傻	吵

厉	冻	悲	哀	懒	惰
趁	纷	普	唤	待	耐
丑	壳	模	瘦	讨	欺
侮	嘲	讥	昏	芽	鹅
希	敞	喇	叭	优	秀
广	栏	浙	鲁	卧	仙
幅	墨	砚	段	历	务
药	铺	之	奋	都	央
雄	耸	堂	词	垂	朽
型	颖	荫	毯	辆	川

迹	景	杰	轰	隆	爆
炸	浓	烟	蔓	救	即
移	码	拨	防	瑞	凛
冽	霎	罩	蒙	巍	忱
馒	眉	掷	逐	某	击
仅	膀	胳	膊	踏	刺
骨	齿	证	任	腾	赏
烁	芒	哟	仿	佛	滨
廊	迈	鞭	宫	猜	赵
州	县	横	跨	史	创

减	固	案	互	爪	智
慧	遗	煌	艺	库	余
尊	描	绘	奏	杂	辉
亭	阁	冈	贤	弦	毅
聂	胆	裁	判	私	弱
畏	抵	弹	退	谦	虚
局	励	训	谱	诞	匠
暮	降	临	笛	阶	恳
哥	昆	攀	偏	帆	租
聪	选	惭	诀	聚	缸

懈	翁	巷	箭	瞄	罢
葫	芦	铜	扣	坛	臽
沾	啧	蹬	澄	箩	筐
歪	漉	嘟	皱	哄	虑
封	锁	卡	轿	帘	嬉
叠	涛	汹	涌	旋	桨
僵	坠	衡	掠	令	械
继	罗	喀	嚓	窟	窿
泛	扒	塌	葬	墓	碑
袖	铃	筒	颤	抖	询

迁	歉	内	宾	维	佩
式	厢	值	促	启	鸣
载	桨	彬	峦	累	棠
冲	柿	压	塔	屹	筑
幢	鳞	栉	伐	标	扮
叉	舶	桅	雁	泳	批
免	编	假	访	庞	桂
景	忧	据	惋	惜	恰
脏	惠	牙	疗	恢	复
孙	康	着	忌	败	丧

终	于	结	实	捕	啄
森	治	痛	死	壮	危
险	伤	害	枯	蛀	周
静	悄	食	眠	消	灭
脏	准	备	牡	麦	苗
盖	呼	淘	哨	漓	挖
裙	舞	穗	丰	堆	仗
团	糕	验	瓶	装	炉
融	层	菌	期	阿	姨
敲	忽	瑕	廷	糖	摆

惑	讽	蒇	锣	炊	驻
蚊	帽	潜	侦	缩	掀
津	恨	逮	鸣	虎	混
恬	翘	拱	莹	廉	营
摊	粽	浆	揽	劈	剖
诱	尺	剑	缠	嘶	吼
闯	撕	漩	涡	巅	拖
晒	善	良	帝	陵	猿
庐	瀑	夕	垠	舷	抹
鄰	柔	喉	囊	袤	拣

抛	痕	硬	盘	监	扇
旱	浇	杭	链	犁	绑
粗	斜	咆	哮	燃	震
聋	锯	膨	啪	偷	触
付	毕	剥	俗	缚	繁
磁	宵	缤	泻	栩	鹊
苏	郎	牌	评	捎	属
楞	惦	溶	沐	浴	魔
猬	饲	耘	馥	郁	哺
冠	嘱	届	锦	洋	漂

屈	辱	搏	奥	湾	闭
凶	甚	盈	眶	控	腕
吩	咐	荧	箢	蜿	蜒
梢	坎	埂	吁	材	攒
撩	揩	渍	抵	葛	坝
嵌	捣	嗡	焊	驰	啸
嗨	陶	醉	咚	哒	睹
畦	眸	喘	蓑	笠	慰
勿	恶	亩	辟	榨	埋
榴	窑	篝	聊	冀	率

哼	镬	荆	棘	戳	昂
顷	翰	狱	弃	亏	糊
刑	罚	审	瞥	狠	斩
截	押	凭	贪	蹭	痒
稿	咕	噜	耍	跌	彼
遭	殊	折	谒	峻	绿
嘉	峪	砖	砌	秦	御
贸	扩	峦	孟	姜	骄
傲	奠	迫	亡	俭	妮
筹	镑	伦	敦	抒	滔

138

译	逝	版	卷	荠	抽
豌	财	毡	掰	棍	呛
咩	呱	巢	葱	盐	盘
绽	董	舍	撼	嗒	笨
进	掩	壕	疯	哧	尘
匐	毁	躲	嘹	纠	乞
轧	涓	幽	踪	缕	粪
拔	萝	卜	猪	幼	循
遮	墩	肤	躯	纱	拄
槐	丈	妻	踮	幢	穆

泣	腮	矫	枫	瑜	遣
渡	幔	硝	硫	拴	缆
审	盔	僧	诡	妖	吆
箍	竖	抡	撇	涧	戒
寡	崇	盏	豌	掐	焚
跋	涉	袭	芝	泸	湍
妄	溃	泞	钧	狈	亨
纬	苛	瘫	痪	彰	炒
煎	畚	箕	币	枚	怔
胎	斥	馁	旦	呕	沥

协	瞻	拂	邱	坳	蔽
蜷	伪	窜	绞	呻	吟
歼	怯	婚	唰	赫	喃
诚	予	榜	乳	碌	焰
窍	萨	废	墟	尿	逛
惫	剔	斑	鬓	婉	壁
蔺	渑	颇	帅	瑟	缶
卿	芯	痴	瞬	帷	逸
冉	衔	流	霞	墙	埃
殿	涯	绕	瞰	茉	萸

右	宇	权	正	妙	盎
佛	神	唐	腾	渔	汛
雅	琴	快	汰	辅	佐
鹤	慧	娓	姥	魄	梦
澜	蓝	翡	菊	圃	套
吱	构	转	盛	绚	蓉
羡	慕	味	闻	让	行
梨	花	香	逗	叩	拜
群	映	栽	朝	喜	晶
	宗	宏	亮	书	

历代经典碑帖精选

为了便于初学者选帖，这里精选出部分历代著名楷书碑帖，以供读者参考。

钟繇《宣示表》

黄庭経

上有黄庭下關元後有幽關前有命噓吸廬外出

入丹田審能行之可長存黄庭中人衣朱衣關門壯籥

蓋兩扉幽關俠之高巍巍丹田之中精氣微玉池清水上

生肥靈根堅志不衰中池有士服赤朱橫下三寸神所居

中外相距重開之神廬之中務脩治玄雍氣管受精符

急固子精以自持宅中有士常衣絳子能見之可不病橫

比長尺約其上子能守之可無恙呼噏廬間以自償保守

靈飛六甲內思通靈止法

凡修六甲上道當以甲子之日平旦墨書白

紙太玄宮玉女左靈飛一旬上符沐浴清齋

入室北向六拜叩齒十二通頓服十符祝如

上法畢平坐開目思太玄玉女十真人同服

玄錦帔青羅飛華之帬頭並積雲三角髻餘

有唐撫州南城縣麻姑山仙壇記　顏真卿撰并書

麻姑者葛稚川神仙傳云王遠字方平欲東之括蒼

山過吳蔡經家教其尸解如蟬也經去十餘季忽

遙語家言七月七日王君當來過到期日方平既

車駕五龍各異色旌旗導從威儀赫弈如大將也既

至坐頃引見經父兄因遣人與麻姑相聞亦莫知

麻姑是何神也能暫來有頃信還但聞其語不見所使人

此想麻姑再拜不見忽已五百餘季尊卑有序修敬無

階思念久煩信承在彼登山顛倒而先被記當按行

蓬萊令便暫往如是便還即親觀觀顛不即去如此兩

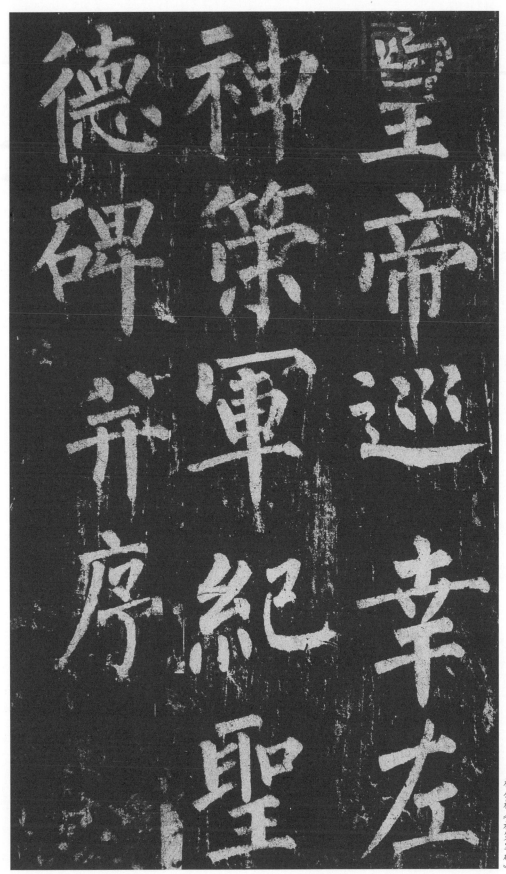

皇帝巡幸左
神策軍紀聖
德碑并序

柳公权《神策军碑》

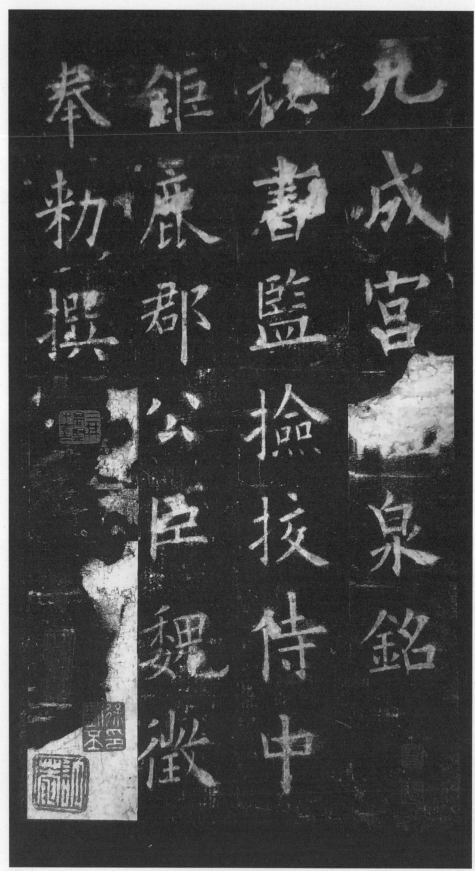

九成宮醴泉銘

祕書監撿挍侍中

鉅鹿郡公臣魏徵

奉勅撰

欧阳询《九成宫醴泉铭》